Peter Ramm

Dom und Schloss zu
MERSEBURG

T0335360

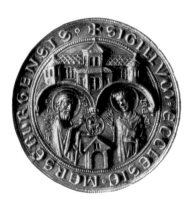

Deutscher Kunstverlag München Berlin

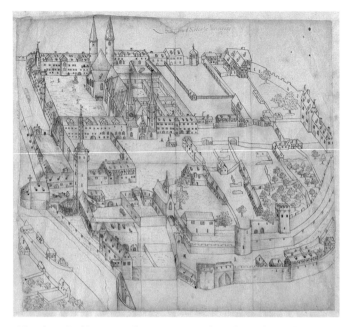

»Thumb unnd Schlos zu Merseburg«, anonyme Federzeichnung der Domburg aus der Vogelschau von Nordwesten, um 1660

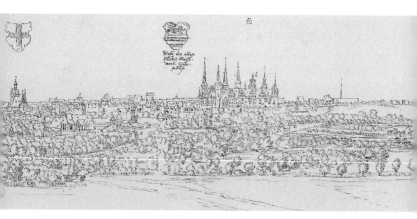

Dom und Schloss, Ausschnitt aus der Stadtansicht Merseburgs von Wilhelm Dilich, Federzeichnung, um 1626/29

DIE ANFÄNGE VON STADT, KÖNIGSPFALZ UND BISTUM

Merseburgs majestätische Stadtkrone aus Dom und Schloss über dem Fluss gehört zu den bemerkenswerten Architekturbildern in Deutschland. In ihr verkörpern sich über tausend Jahre Geschichte einer alten königlichen Pfalz-, bischöflichen Dom- und herzoglichen Residenzstadt.

Der Standort war von der Natur für eine erfolgreiche Ansiedlung vorbestimmt – gelegen auf dem hohen Ufer der Saale, aus dem zwei Nebenflüsschen eine Insel geschaffen hatten. Über 7000 Jahre kontinuierlicher Besiedlung seit der Jüngeren Steinzeit hat die Archäologie nachgewiesen. Schon in vorgeschichtlicher Zeit war die Höhe über dem Fluss zusätzlich durch Wallanlagen gesichert. Ein alter Handelsweg durchquerte an ihrem Fuß in einer Furt die Saale, die bis weit in das 10. Jahrhundert hinein auch eine Grenze zwischen germanischen und slawischen Stämmen war.

Der Christianisierung der Region verdankt die »civitas« Merseburg ihre erste Erwähnung in einem Zehntverzeichnis des Klosters

Hersfeld aus dem 9. Jahrhundert. Auch Fulda, das andere Missionskloster für Mitteldeutschland, hatte hier Besitz. Eine kirchliche Gründung bestand sicherlich schon in der Zeit Karls des Großen.

Zu besonderer, überregionaler Bedeutung brachte den Ort König Heinrich I. (919–936), der seine strategisch günstige Lage erkannte. Bischof Thietmar von Merseburg, berühmter Chronist der sächsischen Kaiserzeit, berichtet anschaulich, wie der Sachsenprinz hier zu Besitz zu kommen wusste: Er ehelichte *»wegen ihrer Schönheit und der Brauchbarkeit ihres reichen Erbes«* um das Jahr 906 Hatheburch, verwitwete Erbtochter des Merseburger Grafen Erwin. So brachte er den größten Teil von Merseburg an sich und konnte danach gezielt alles *»in seiner Hand vereinigen, was zu der Stadt gehörte und damals rechtlich viele betraf.«* Im Südteil des Burghügels über der Saale fand er eine Befestigung vor (wohl aus karolingischer Zeit – Thietmar nannte sie *»ein altes Römerwerk«: antiquum opus Romanorum*), die er durch eine Steinmauer *»schmücken«* ließ. Hier errichtete er seine Residenz, aus der sich eine der bedeutendsten deutschen Königspfalzen des frühen Mittelalters entwickeln sollte. Innerhalb des neuen Mauerrings ließ er zu Ehren Johannes d.T. *»eine Kirche von Stein«* erbauen und nahm vermutlich auch selbst an ihrer Weihe am Himmelfahrtstage des Jahres 931 teil.

Mit zwei wichtigen Ereignissen der deutschen Geschichte ist der Name Merseburgs im 10. Jahrhundert verbunden. Die erste große Schlacht gegen die Ungarn im Jahre 933 spielte sich dem zeitgenössischen Chronisten Liudprand von Cremona zufolge in der Umgebung Merseburgs ab; der König ließ im oberen Speisesaal seiner Merseburger Pfalz ein Gemälde der Schlacht anbringen, das sich durch seine Wirklichkeitsnähe ausgezeichnet haben soll. Auch zu der berühmten Schlacht auf dem Lechfeld, dem Entscheidungskampf gegen die Ungarn im Jahre 955, steht Merseburg in einer Beziehung: König Heinrichs Sohn Otto I. gelobte vor dem Kampf, falls er ihn lebend und siegreich überstehen würde, für Laurentius, den Heiligen des Tages, in Merseburg, das damals wie Magdeburg noch zur Diözese Halberstadt gehörte, ein Bistum zu gründen.

Die Errichtung des Bistums Merseburg verzögerte sich zwar infolge der schwierigen Verhandlungen um die Gründung des

Erzbistums Magdeburg, dem Merseburg unterstellt werden sollte, schließlich aber konnte im Jahre 968 als erster Merseburger Bischof der aus dem Regensburger Emmeram-Kloster stammende Mönch Boso seinen Einzug in Merseburg halten. Ihm, der sich große Verdienste um die Missionierung der neuen Gebiete östlich der Saale erworben hatte, überließ Otto der Große, nunmehr seit 962 Kaiser, die Wahl zwischen den neu zu gründenden Bistümern Merseburg und Zeitz, und Boso entschied sich, wie Thietmar schreibt, für Merseburg, »weil es friedlich war«. Die Kirche Heinrichs I. wurde zur Kathedrale erhoben, Laurentius neben Johannes d.T. ihr zweiter Schutzpatron.

Von dieser Kirche ist nichts weiter bekannt, als dass sie südlich ihres Nachfolgebaus, des heutigen Domes, gestanden hat. Aus Urkunden lässt sich nur erschließen, was ohnehin naheliegt – dass

nämlich die Johanneskirche für die neue Nutzung als Kathedrale umgestaltet, wohl auch erweitert wurde. Der Umbau war zwischen 974 und 977 abgeschlossen. Im vermuteten Bereich der Kirche unmittelbar südlich der Domklausur stieß man 1998 bei Kanalisationsarbeiten in zwei Meter Tiefe auf ein gewaltiges Würfelkapitell in den Abmessungen von drei Fuß mal drei Fuß mal drei Fuß (jetzt im Kulturhistorischen Museum Schloss Merseburg).

Ottonisches Würfelkapitell, 2. Hälfte 10. Jh.

Nach nur 13 Jahren Bestand löste Kaiser Otto II. das Bistum Merseburg 981 zugunsten der Nachbardiözesen auf; der Merseburger Bischof Giselher, an diesen Plänen maßgeblich beteiligt, erlangte das Magdeburger Erzbischofsamt. Doch bereits im Jahre 1004 gründete König Heinrich II. das Bistum neu. Für ihn war Merseburg der bevorzugte Pfalzort. Und im Mittelalter wurde er auch hier, wie in Bamberg, mit seiner wie er selbst heiliggesprochenen Gemahlin Kunigunde als Stifter verehrt.

DIE MITTELALTERLICHE BISCHOFSBURG

Die erste Residenz der Merseburger Bischöfe war ein unter König Otto I. errichtetes Pfalzgebäude im Südteil des ummauerten Pfalzbereichs, wo heute die Martinikurie (Dompropstei 7) steht. Hier wohnten sie laut Brotuff bis um die Mitte des 13. Jahrhunderts, allerdings wohl nicht mehr in dem Bau des 10. Jahrhunderts, denn die Bischofschronik berichtet, dass Bischof Hunold (1036–1050) einen neuen steinernen Bischofspalast habe errichten lassen, »*der recht repräsentativ war*«. Näheres ist nicht überliefert.

In Urkunden wird die »*curia episcopi in civitate Merseburgensi*« erstmals 1177 erwähnt, danach erst wieder 1238, als eine Urkunde »*in camnata episcopalis curie*«, in der Kemenate, dem heizbaren Raum des bischöflichen Hofes, ausgestellt wurde.

Im »Großen Interregnum« brachten die Bischöfe den Merseburger Königshof an sich. Bischof Heinrich von Wahren (1244–1265) ließ ein neues Bischofsschloss an der Stelle erbauen, wo heute der Ostflügel des Schlosses steht und sich vorher vermutlich Gebäude der Königspfalz befanden. Der Chronist Brotuff bezeichnete dieses Bauwerk 300 Jahre später als »*ein gering gebaude*« – was zunächst nicht mehr besagt, als dass es einem Vergleich mit dem damals von Bischof Tilo von Trotha errichteten »*nawen gewaltigen Schlosgebeude*« nicht standhalten konnte.

Genaueres ist auch von diesem Schloss des 13. Jahrhunderts nicht überliefert. Über seine Lage nördlich des Doms finden sich seit dem 14. Jahrhundert mehrfach Hinweise in bischöflichen Urkunden, in denen das nördliche Querhausportal des Domes als Ausgang zur bischöflichen Kurie hin beschrieben wird. In ihr befand sich eine eigene Kapelle, für die der »*Vicarius regine*«, der Vikar der Königin, verantwortlich war.

Die Befestigungsanlagen wurden massiv verstärkt, als um 1430 der Propst und spätere Bischof Johannes Bose (1431–1463) die Domfreiheit »*gegen die Stadt mit einer äußeren, wie man sieht, sehr festen Mauer befestigen*« ließ (Bischofschronik). Zwar begründet

mit dem notwendigen Schutz vor den Hussiten, sollte der Mauerbau vor allem aber seine Wirkung tun in der Auseinandersetzung mit den vergeblich um Unabhängigkeit vom bischöflichen Regiment kämpfenden Bürgern »seiner« Stadt Merseburg. Einschüchternd thronte danach eine gewaltige Bischofsburg mit dreifachem Mauerring über der Bürgerstadt (Abb. S. 2).

Der Ausbau von Nord- und Ostseite mit einem Zwinger zum Königshof und zum Fluss hin folgte um 1450. Eckbastionen und Türme verstärkten die Wehrhaftigkeit der umfangreichen Anlage. Zur Altenburg hin gab es die Doppeltoranlage von Königstor und Amtstor, zu der ein hoher Wachturm, der später sogenannte Hausmannsturm, gehörte. Von der Stadt her musste man zuerst das Krumme Tor passieren, dann ein Mitteltor, schließlich das »Heidentor«, das Bischof Friedrich von Torgau (1265–1282) mit einer Marienkapelle hatte überbauen lassen.

In dieser gut gesicherten Festung allerdings herrschte zu normalen Zeiten ein fast ländliches Leben, wenn früh am Morgen der Klosterhirte von der Altenburg in die Burg kam und das Horn blies, das Vieh des Bischofs und seiner hochwürdigen Domherren und Vikare zur Weide auf den Anger zu treiben – so jedenfalls Ende des 15. Jahrhunderts in einer Urkunde über einen Rechtsstreit zwischen Domstift und Peterskloster um den Mühlanger zu lesen.

Einst Zwingburg über der Stadt, ist die gewaltige Festungsanlage selbst für Einheimische heute nicht mehr auf den ersten Blick zu erkennen, am ehesten wohl noch vom Neumarkt oder von der Oberen Burgstraße her wahrzunehmen, wo die »Hohe Mauer« von 1430 noch immer das Straßenbild prägt.

DER DOM

Im Mai des Jahres 1015 legte Bischof Thietmar den Grundstein zum heutigen Dom. Heinrich II., ein Jahr zuvor in Rom zum Kaiser gekrönt, förderte den Neubau am Ort seiner Lieblingspfalz. Die Merseburger Bischofschronik schrieb sogar, der Dom sei »*auf Befehl des Kaisers*« errichtet worden. Dieser ließ für den Hochaltar ein goldenes Antependium anfertigen (vergleichbar vielleicht mit dem gleichzeitigen, heute in Paris befindlichen berühmten Baseler Altarantependium), und als die neue Kathedrale bereits im Oktober 1021 nach nur sechseinhalbjähriger Bauzeit geweiht werden konnte, kam er zu diesem Fest eigens nach Merseburg. Bischof Thietmar aber erlebte die Vollendung seines Domes nicht mehr, er starb im Dezember 1018 im Alter von 43 Jahren.

Von Heinrich II. und Bischof Thietmars Dombau, dessen genauere Kenntnis für die deutsche Kunstgeschichte von erheblichem Interesse wäre, lässt sich bedauerlicherweise trotz aller Bemühungen der Forschung bislang ohne Grabung kein klares Bild gewinnen. Zwar stammen fast der gesamte südliche Querhausflügel mit der Nebenapsis und die unteren Teile der Westtürme offensichtlich noch von Thietmars Dom. Welche Form aber der östliche Chorabschluss aufwies und welche Gestalt das Langhaus hatte (das man gedanklich sowohl als Säulenbasilika mit doppeltem Stützenwechsel als auch, mit den besseren Argumenten, als Pfeilerbasilika rekonstruiert hat), wie insbesondere der Bau an seiner Westseite geschlossen war, darüber muss man bislang mit Hypothesen auskommen: Wahrscheinlich besaß der Merseburger Dom bereits eine westliche Doppelturmfassade mit zentralem Eingang, so wie zwei andere von Heinrich II. besonders geförderte Dombauten dieser Zeit: das ebenfalls 1015 begonnene Straßburger und das 1018 geweihte Baseler Münster. Zwischen den Türmen befanden sich zwei Emporen, die untere, die »Kaiserempore«, etwa in Höhe der heutigen Orgelempore. Zu ihr führten in den Türmen Rampenaufgänge, von denen der nördliche (mit Ausnahme seines ursprüng-

lichen Zugangs vom Turmzwischenraum her) weitgehend erhalten blieb. Genaueres ist nicht bekannt.

Wenn man der Merseburger Bischofschronik Glauben schenken darf, so ist der Chor des Merseburger Doms schon zu Zeiten Bischof Hunolds zweimal eingestürzt: »*Da sah sich der scharfsinnige Mann durch die Einstürze zu Größerem veranlaßt, und er ließ beim dritten Wiederaufbau (des Chores) zwei Türme zusammen mit dem Sanktuarium von Grund auf errichten.*« Diese beiden runden Chorflankentürme sind, mit Ausnahme jeweils des jüngeren obersten Geschosses, wie die Krypta aus jener Zeit erhalten. Vorstellen könnte man sich, dass bei dem »dritten Wiederaufbau« durch Bischof Hunold die Konkurrenz des Magdeburger Dombaus eine Rolle spielte, dem Erzbischof Hunfried (1023–1051) damals einen »*neuen und passenderen*« Chor mit Krypta und Chorflankentürmen anfügen ließ. Im Jahr 1042 wurde der Merseburger Dom nach dem letzten Teilneubau erneut geweiht, und auch an dieser Weihe nahm mit Heinrich III., wie einer von ihm für Merseburg ausgestellten Urkunde zu entnehmen ist, wiederum ein Kaiser teil.

Die Merseburger Bischofschronik erwähnt als weitere Bauunternehmung im 11. Jahrhundert die Errichtung eines – nicht erhaltenen – »*mittleren Turmes*« (wohl über der Vierung) durch Bischof Werner (1063–1093), den Stifter des Benediktinerklosters an der Peterskirche in der Merseburger Altenburg. Er hatte sich in den Auseinandersetzungen von Investiturstreit und »Sachsenkrieg« auf der Seite der Widersacher von König Heinrich IV. engagiert, und er war es auch, der im Jahre 1080 dem Gegenkönig Rudolf von Schwaben in seinem Dom an herausgehobenem Ort wie einem Märtyrer ein wahrhaft königliches Grab bereiten ließ. Die Westtürme wurden stilkritischem Befund zufolge im späteren 12. Jahrhundert um die erhaltenen achteckigen Obergeschosse aufgestockt.

Bischof Ekkehard (1215/16–1240), unter dem erstmals Bemühungen um Landesherrschaft in einem eigenen geschlossenen Stiftsterritorium erkennbar werden und der 1218/19 gegen den Widerstand der Meißener Markgrafen, der Schutzvögte des Hochstifts, dafür sorgte, dass »seine« Stadt Merseburg eine Stadtmauer erhielt, ließ ab etwa 1225 den Dom erweitern und umfassend erneuern.

Die Kirche wurde westlich der Türme um ein basikales Joch in den Proportionen des Langhauses verlängert. Durch Abbruch der Emporen zwischen den Türmen konnte das Mittelschiff nun bis zum Hauptportal in der neuen Westwand durchlaufen. Darüber wurde eine neue, höher gelegene Glockenstube (1235/36 d. = dendrochronologische Datierung) eingebaut.

Die Chorapsis erhielt fünf große Fenster, das Querhaus wurde weitgehend erneuert und die gesamte, nach dendrochronologischem Befund zunächst um 1230 flach gedeckte Ostpartie nur wenige Jahre später mit den erhaltenen Kreuzgratgewölben versehen (1235 d.). Der Chor wurde bis zu den westlichen Vierungspfeilern verlängert und gegen die Querhausarme durch hohe Mauern, zum Langhaus hin durch einen gleich hohen Lettner abgeschrankt, sodass eine für die Laien nicht einsehbare Kirche in der Kirche entstand. Die Ausstattung scheint damals ebenfalls weitgehend erneuert worden zu sein. Schließlich veränderte man noch das Obergeschoss der beiden Westtürme in frühgotischen Formen und erhöhte die Osttürme (die Turmhelme sind jüngeren Datums).

1272 wurden bei einem gewaltigen Unwetter Türme und Dächer schwer beschädigt, vom Südostturm sogar Teile des Obergeschosses weggerissen und über die Mauer in die Saale geworfen. Die Merseburger Bischöfe nutzten die Katastrophe zur Beschaffung zahlreicher Ablassbriefe, in denen freilich – was aber keineswegs ungewöhnlich war – bestimmte Bauarbeiten nicht benannt wurden. Belegt sind Erneuerungsarbeiten erst für die Mitte des 14. Jahrhunderts.

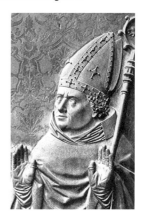

Bischof Tilo von Trotha, Detail des Bronze-Epitaphs von Peter Vischer d. Ä., Ende 15. Jh.

Mit dem Namen des Bischofs Tilo von Trotha (1466–1514) ist die letzte große bauliche Umgestaltung des Domes verbunden. Er legte in einer ungewöhnlich langen Amtszeit Wert darauf, seine Residenz repräsentativ auszugestalten und auch damit seiner reichsfürstlichen Stellung Ausdruck zu verleihen. Immer wieder berief er sich dabei auf den kaiserlichen Ursprung seines reichsunmittel-

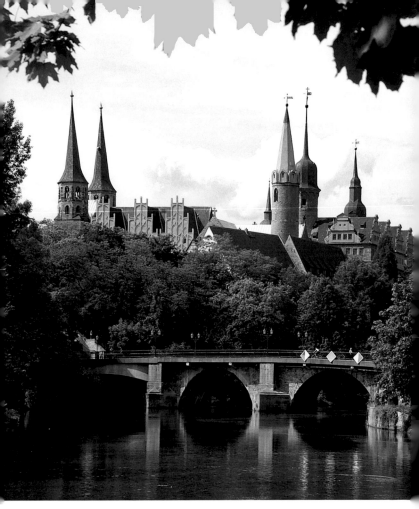

Dom und Schloss mit Neumarktbrücke über der Saale

baren Bistums, das die sächsischen Kurfürsten zu mediatisieren und unter ihre Landeshoheit zu bringen trachteten. Darstellungen des hl. Stifterkaisers Heinrich II. an exponierten Stellen seiner Bauten – in Merseburg über dem Schlossportal und über dem Domportal, dazu an der Domlanghausfassade zum Schlosshof hin – erlauben keinen Zweifel an der politischen Intention des Bauherrn Tilo von Trotha. Stift und Stadt Merseburg hat er bis heute geprägt.

Sein Wappen, das einen Raben mit einem Ring im Schnabel zeigt, ließ er an allen damals neuen oder erneuerten Bauwerken oft sogar mehrfach anbringen. Er beschäftigte damit offenbar die Fantasie der Merseburger, sodass man sich schließlich die Legende von dem Raben erzählte, der dem Bischof seinen Siegelring stahl. Mit den Bauten Bischof Tilos hält die Rabensage das Andenken dieses standesbewussten Kirchenfürsten wach.

Am Dom widmete sich Bischof Tilo zuerst dem nördlichen Querhausarm, den er sich zur Grabkapelle erkor. Bereits in den 1470er Jahren ließ er dafür von Hermann Vischer d. Ä. in Nürnberg seine Grabplatte gießen. Weit wichtiger aber war ihm der Bau eines neuen Bischofspalastes, der damals begonnen und in Etappen bis 1509 fertiggestellt wurde. Ebenfalls 1509 wurde die parallel dazu 1505 begonnene repräsentative Erneuerung des Kapitelhauses für die Domherren vollendet. Erst dann folgte der Neubau des Dom-langhauses. Die finanzielle Grundlage dafür schuf ein Anfang 1510

Vom Merseburger Raben

Von diesen Bischoff Thilo von Trodte ist unter den gemeinen Mann eine gemeine Rede gewesen, als wenn er einsmahls sei-nen Cammerdiener darumb, daß er ihm seinen Pitzschier-Ring entführet haben sollte, hinrichten laßen, welches sich aber nach etlichen Jahren anders befundenh haben solle, indem einer Schiefer Decker solchen Ring in eines Raben Nest auf dem Thurm innen an der Dom Kirchen gefunden, weswegen solcher Bischoff hernachmahls solche That an seinen Diener soll sehr bedauret, und zum steten Andencken einen Raben mit einen Ring in Schnabel in seinen Wappen geführet haben.

Allein dieses ist billig für eine Fabel zu halten, weil 1.) die alten geschriebenen Chronicen davon nichts melden, 2.) haben die Edelleute von Trodte solch Wappen lang zuvor geführet, 3.) liegen in der Dom Kirchen alle Trodten begraben, so ebenfallß solch Wappen auf den Leichenstein haben, ehe noch Thilo von Trodte Bischoff worden.

»Neue Merseburgische Chronika« von Georg Möbius, 1668.

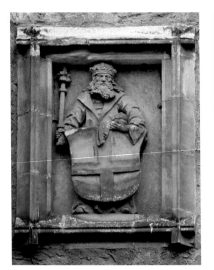

Wappen von Hochstift und Bischof an der Langhausnordwand, »1511«

unterzeichnetes Finanzierungsabkommen mit dem Domkapitel.
Unmittelbar danach wurde vermutlich mit dem Abbruch des alten
Langhauses begonnen.

Der Neubau war gut vorbereitet und wurde zügig vorangetrie-
ben. Bereits »*1511*« stand die den Schlosshof bestimmende Nord-
wand des neuen Langhauses (datierte Wappentafel des Bischofs).
Beim Tode Bischof Tilos im März 1514 war das Langhaus unter
Dach. 1514–1516 wurde die Wölbung eingezogen, wie man an
den Schlusssteinen ablesen kann. 1517, wenige Wochen bevor
Martin Luther in Wittenberg seine folgenreichen Thesen zur Dispu-
tation stellte, wurde der Merseburger Dom geweiht. Auch die Aus-
stattung war damals schon zu großen Teilen erneuert worden.

Neben einer eigenen leistungsfähigen Bauhütte waren unab-
hängige Steinmetzen tätig, fertig zugehauenes Werksteinmaterial
wurde darüber hinaus von anderen Werkstätten hinzugekauft.
Nach ihren Zeichen zu urteilen, sind für das Langhaus insgesamt
mindestens 125 Steinmetzen mehr oder weniger lange tätig ge-
wesen; allein die aus über 500 Einzelteilen bestehenden Gewölbe-
rippen zeigen 80 verschiedene Steinmetzzeichen.

Der hl. Kaiser Heinrich II., Flügel des Heinrichsaltars, 1537

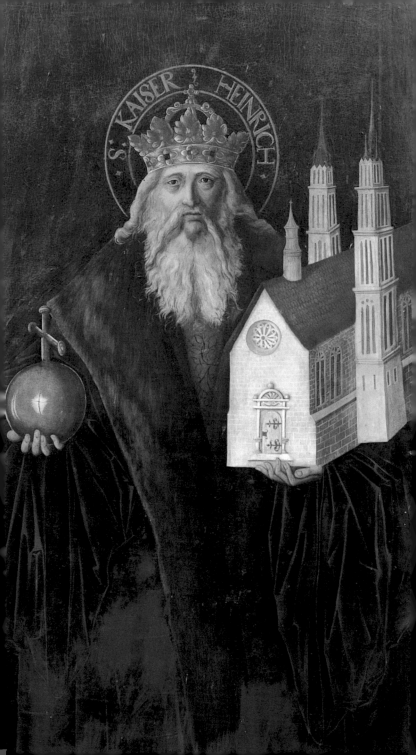

Dem Kult für den hl. Stifterkaiser Heinrich II. wurde unter Bischof Sigismund von Lindenau (1535–1544) noch mehr Glanz verliehen. Er ließ das Mittelschiff der »Vorhalle«, deren Seitenschiffe bereits unter Bischof Tilo Gewölbe erhalten hatten, prachtvoll zu einer »Heinrichskapelle« umgestalten. Der aus Basel stammende Steinmetzmeister und »pollirer« Hans Mostel, in Merseburg mehrfach Baumeister »von der Gemeine wegen« und nachmaliger Bürgermeister, schuf dafür ein prächtiges Renaissancegewölbe auf geschwungenen Rippen. Ebenfalls in die 1530er Jahre fielen Erneuerungsarbeiten an dem spitzen Schieferhelm des Südwestturmes durch den Merseburger Zimmermeister (und später gleichfalls Bürgermeister) Clement Behem.

Nach Bischof Sigismunds Tod setzte sich im Hochstift zunächst die Reformation durch. Erstmals konnte vom Domkapitel kein Bischof mehr unabhängig nach altem Recht gewählt werden – unter dem Druck des in Dresden residierenden protestantischen Herzogs Moritz wurde dessen noch unmündiger Bruder Augustus zum »Administrator« des Hochstifts »postuliert«. Der protestantische Domherr Georg Fürst von Anhalt wurde ihm als »Coadiutor in spiritualibus«, als »Helfer in geistlichen Angelegenheiten«, beigegeben. Als gleichsam protestantischer Bischof ohne weltliche Befugnisse erhielt dieser 1545 im Beisein von Martin Luther im Merseburger Dom »die Weihe durch Verleihung göttlicher Gnaden nach christlichem und apostolischem Gebrauch«. Philipp Melanchthon, der mit weiteren führenden Reformern dem Weiheakt beiwohnte, verfasste das hier zitierte Ordinationszeugnis.

Durch den überraschenden Frontwechsel von Herzog Moritz, der der sächsisch-albertinischen Linie angehörte und sich im Schmalkaldischen Krieg in der bewaffneten Auseinandersetzung zwischen Protestanten und Katholiken auf die Seite der Partei des katholischen Kaisers stellte, um seine Besitzungen auf Kosten des anderen, des ernestinischen Zweiges des sächsischen Herzogshauses zu erweitern und selbst dessen Kurwürde zu erlangen, wurde das Bistum Merseburg in die Kriegswirren hineingezogen: 1547 wurde der Dom zur Beschaffung von Kriegsgeldern von kursächsisch-ernestinischen Offizieren geplündert (u.a. wurde damals das goldene Altarantependium gestohlen, das Kaiser Heinrich II. dem Dom Bischof Thietmars gestiftet hatte), der nach Leipzig in

Sicherheit gebrachte Silberschatz vom albertinischen Kriegsgegner eingeschmolzen.

Mit dem Sieg der kaiserlichen Partei kam es 1549 noch einmal zur Einsetzung eines katholischen Bischofs, der das Vertrauen des Kaisers besaß. Bischof Michael Helding konnte sich jedoch in Merseburg nicht behaupten, und so fiel nach seinem Tode im Jahre 1561 das Bistum wieder an das nunmehr albertinische Kursachsen. Als eher formal vom Domkapitel postulierte Administratoren verwalteten sächsische Herzöge bis zur preußischen Eroberung 1815 das Bistum die meiste Zeit von Dresden aus. Nur in der Zeit von 1653–1738 residierte eine Seitenlinie der Wettiner als »Herzöge von Sachsen-Merseburg« in Merseburg.

Den Herzögen diente der Dom in dieser Zeit als Hofkirche. Sie sorgten dafür, dass er in seinem baulichen Bestand gesichert (Strebepfeiler am Südwestturm 1675, neue Dachstühle über der Hauptapsis [1685 d.], den Querhausarmen [1710 d.] und der Vorhalle [nach 1711], dazu die neue Schieferhaube des Nordostturmes 1687), vor allem aber den Bedürfnissen und dem Geschmack der Zeit entsprechend neu ausgestaltet wurde. Der Dom verdankt den Merseburger Herzögen und Herzoginnen außer dem Altargerät wesentliche Teile seiner Ausstattung, die noch heute den Eindruck des Innenraumes bestimmen: die Orgel (ursprünglich von 1666, ab 1697 durch eine größere ersetzt, von der der heutige Prospekt stammt), den Hauptaltar (1668) und das monumentale Portal zur Fürstengruft (1670).

Nur die mehrgeschossigen Barockemporen mit dem Fürstenstuhl und die Domherrenlogen wurden im 19. Jahrhundert beseitigt, ansonsten aber blieb die Mannigfaltigkeit des Baus und seiner Ausstattung bei den Restaurierungen der Jahre 1839, 1844/45 und 1883–1886 erhalten.

Die Gesamtinstandsetzung des Doms nach dem Zweiten Weltkrieg (ab 1946 Fensterinstandsetzung und Dachreparatur, 1952 bis 1955 Innenerneuerung, 1963 eingreifende Orgelinstandsetzung, 1967 Dachneudeckung, seit 1972 erneute Inneninstandsetzung) fand 1974 im Wesentlichen ihren Abschluss. Die nüchterne Ausmalung, die damals die historisierende Innenraumgestaltung der 1880er Jahre ablöste, wurde gelegentlich der umfassenden Restaurierung der Ladegastorgel 2001–2004 aufgefrischt.

Grundriss

Der Merseburger Dom ist eine dreischiffige Hallenkirche mit östlichem Querschiff, an das sich nach Osten ein Chorquadrum mit einer eingezogenen halbrunden Apsis anschließt. Unter diesem von zwei Rundtürmen flankierten Chor liegt eine dreischiffige Hallenkrypta mit (nachträglich veränderten) seitlichen Zugängen vom Querhaus her und mit einem westlichen Annexraum. Von den ursprünglich zwei Nebenapsiden an den Ostseiten der Querhausflügel ist nur die südliche, von jüngeren Anbauten verdeckt, erhalten. Zwischen den Türmen und den Nebenapsiden sind über den alten Kryptenzugängen die beiden Sakristeien des 13. Jahrhunderts eingefügt.

Im Westen werden die Seitenschiffe des Langhauses durch zwei quadratische, in den Obergeschossen achteckige Türme abgeschlossen. Eine dreischiffige basikale »Vorhalle« (wie erwähnt ursprünglich eine Verlängerung des Langhausmittelschiffs) ist dem Dom im Westen vorgelagert. Ihre Seitenschiffe laufen nach Osten gegen die Türme an. Zwischen diesen befindet sich die hochgelegene Glockenstube mit Giebeln nach Osten und Westen.

Die äußere Gesamtlänge des Doms beträgt knapp 75 m. Das Baumaterial besteht im Wesentlichen aus Bruchsandstein, an den romanischen Teilen auch aus Kalkwerkstein, z.T. in bewusstem Materialwechsel wie bei der Geschossgliederung der Osttürme. Seit dem späten 19. Jahrhundert ist der ursprünglich verputzte Bau steinsichtig verfugt.

Der Dom von außen

Mit seinen vier Turmspitzen im Stadtbild weithin präsent, ist der Dom als Bauwerk in seiner Gänze aus der Nähe von außen kaum zu erfassen: Die Hauptapsis liegt versteckt zwischen dem Ostflügel des Schlosses und dem Domkapitelhaus, auf der Südseite schieben sich Klausuranbauten vor den Blick, vor der ursprünglich geschlossenen Westfassade zum Domplatz steht wenig repräsentativ wie eine Vorhalle

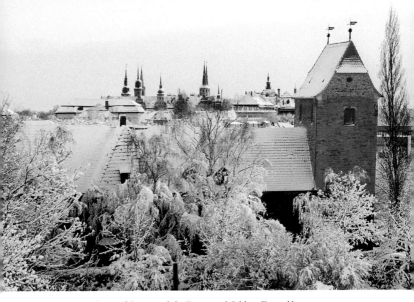

Blick vom Weinberg auf das winterliche Dom- und Schloss-Ensemble

die basilikale Verlängerung des vormaligen romanischen Langhauses.

Die **Nordseite** wird von den drei Flügeln des Schlosses eingeschlossen – und verdeckt. Dennoch gewinnt man im Schlosshof den besten Überblick. Hier entfaltet der Dom mit den hohen Staffelgiebeln des spätgotischen Langhauses die beabsichtigte Fassadenwirkung, ließ doch Bischof Tilo von Trotha die Langhaushalle gewissermaßen als letzten Teil seines Schlossbaues errichten. Erst durch sie erhielt der weite Schlosshof zu den drei neuen Schlossflügeln auch auf der Südseite anstelle des alten basilikalen Schiffs eine vierte, raumschließende Wand.

Die drei hohen maßwerkgeschmückten Staffelgiebel aus Backstein entsprachen in ihrer Form vermutlich kleineren gaupenartigen Zwerchhäusern am neuen Schloss. Zugleich binden sie den Nordwestturm in die durch kräftige, in unregelmäßigen Abständen angeordnete Strebepfeiler gegliederte Wandfläche zwischen Querhaus und Schlosswestflügel ein. Drei große dreigeteilte Fenster mit Fischblasenmaßwerk beleben die Langhauswand. An den kaiserlichen Stifter und Schutzpatron und den bischöflichen Bauherrn erinnern zwei Wappenreliefs zu Seiten des Mittelfensters.

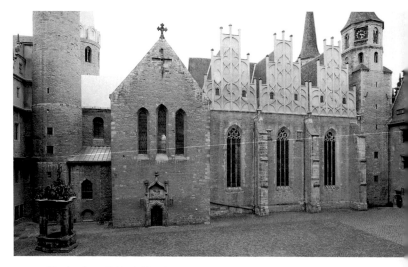

Domlanghaus, Schlosshoffassade

Vorstellen muss man sich dazu die ehemalige Farbwirkung, trug
doch das Bruchsteinmauerwerk von Dom und Schloss ursprüng-
lich einen hellen Kalkputz, vor dem sich Portale und Wappentafeln,
Tür- und Fenstergewände farbig abhoben; an den Staffelgiebeln
war das Maßwerk backsteinfarben abgesetzt.

Der ursprünglich einzige Eingang der Nordseite führt in das
Querhaus, in die sogenannte Bischofskapelle, die Bischof Tilo sich
zu seinem Grabraum auserkoren hatte. Ihr Portal ist der gegen-
überliegenden Davidspforte am Schlossnordflügel von 1489 ver-
wandt. Auch hier ist ein reich profiliertes Gewände aus Stabwerk in
gegliedertem Vorhangbogen um die Portalöffnung herumgeführt.
In die Blendnische fügte man als Sopraporta ein 1503 von dem
Wittenberger Bildhauer Claus Heffener geschaffenes Relief des
schlafenden Jakobs ein, der die Gegenwart Gottes verpasste:
»*Wahrlich, diese Stätte ist heilig, und ich wußte es nicht*«, mahnt –
für den heutigen Betrachter nicht ohne Ironie – die lateinische
Inschrift mit den Anfangsworten eines alten Introitusgesangs.

Von der zisterziensisch strengen Querhausgiebelwand des
13. Jahrhunderts hebt sich das Portal deutlich als späterer Zusatz

ab. Nur drei große maßwerklose Fenster in gestaffelter Anordnung gliedern die Mauerfläche. Eine Kreuzblende an der Spitze des Giebels (das aufgesetzte Giebelkreuz ist moderne Zutat) bildete ursprünglich den einzigen Schmuck.

Die Nordfront des Domes aus Langhaus, Querschiff und Chorquadrum wird zu beiden Seiten durch frühromanische Türme eingefasst. Ihre unteren Geschosse, ursprünglich nur mit schmalen Fensterschlitzen versehen, sind mauerhaft geschlossen. Die kleinteilig geschmückten Achteckaufsätze der Westtürme prägt spätromanische Freude am Detail: Hufeisenförmige Friese schließen den unteren quadratischen Turmteil ab, Rundstäbe mit eigenen Basen und Kapitellen bilden die Mauerkanten, setzen die beiden Achteckgeschosse voneinander ab und schmücken auch die rundbogigen Fenstergewände des unteren Geschosses. Die Biforien des oberen Geschosses wurden im zweiten Viertel des 13. Jahrhunderts mit Mittelsäulen mit Kelchblock- und Knospenkapitellen spitzbogig verändert.

Die ihnen entsprechenden Biforien der runden Osttürme sind zum großen Teil zerstört und zugesetzt (nur am südlichen Turm wurden im 19. Jahrhundert einige Arkaden wieder geöffnet). Gesimskränze aus wechselndem verschiedenfarbigem Steinmaterial setzen die drei frühromanischen Untergeschosse der Osttürme voneinander ab.

Zwischen Nordostturm und Querhaus ist die bischöfliche Sakristei des 13. Jahrhunderts mit ihrem großen Vorhangbogenfenster aus spätgotischer Zeit eingefügt. Daneben sind Reste der Nebenapsis zu erkennen und in der Querhauswand der Ansatz eines ehemaligen brückenartigen Übergangs vom Schloss zum Dom.

Die **Hauptapsis** des 13. Jahrhunderts hinter dem Schloss ist von der gleichen Schlichtheit und Monumentalität wie das Querhaus, eindrucksvoll eingefasst von der nördlichen Giebelwand des Kapitelhauses mit einem steilen spätgotischen Giebel, dem schlanken Rundturm des 11. Jahrhunderts, der hochaufragenden Südfront des Schlossostflügels.

Die **Westseite** am Domplatz wirkt wie die kontrapunktische Staffelung von Baumassen aus verschiedenen Epochen: Vom Westflügel des Schlosses flankiert, wird das über seine Seitenschiffe sich

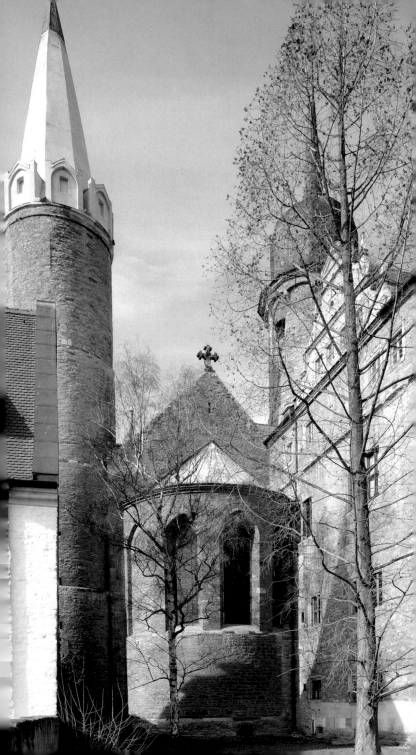

erhebende Mittelschiff der spätromanischen Vorhalle in der dahinter liegenden Ebene der frühromanischen Doppelturmfront überragt von der spätromanischen Glockenstube zwischen den romanischen Achteckgeschossen der Türme mit ihren spätgotischen Spitzhelmen.

Den Giebel der Vorhalle gliedern steigende Blendbogennischen. Die jetzt ebenfalls als Blendnischen erscheinenden ehemaligen Obergadenfenster des Mittelschiffs wurden nachträglich zugesetzt, als das jüngere Gewölbe sie überschnitt. Das ursprüngliche Erscheinungsbild der Giebelwand zeigt nur die gestaffelte Dreifenstergruppe über dem Portal.

Die Dachschrägen, deren Form heute den Eindruck der Fassade mitbestimmt, sind nach Beseitigung der nachmittelalterlichen Überbauung der Seitenschiffe im späten 19. Jahrhundert in dieser Form rekonstruiert worden. Das spätgotische Maßwerk der Seitenschiffsfenster stammt von Bischof Tilos Domumbau.

Das **Hauptportal** wurde erst nach seinem Tod vollendet. Ist die Gewändegliederung mit ornamentierten Rundstäben noch dem Querhausportal vergleichbar, so erscheint hier schon die von der Renaissance wieder in den Formenkanon aufgenommene Form des Rundbogens. Das Kirchenmodell des Stifters Heinrich II. trägt die Jahreszahl »1515«, die sicher nicht zufällig die Erinnerung an die Grundsteinlegung 500 Jahre zuvor durch Bischof Thietmar weckt.

Auffällig ist die Ikonographie des Portals, wo ungewöhnlicherweise die Büste des Nebenpatrons und hl. Stifters Kaiser Heinrichs II. im Portalscheitel den überlebensgroßen Standbildern der Schutzheiligen Johannes d.T. und Laurentius nur die Seitenplätze lässt (die im Mittelalter stets eingehaltene Rangfolge der Heiligen, die den ranghöheren Johannes d.T. immer zur Rechten von Laurentius sieht, lässt übrigens erkennen, dass die Figuren hier bei einer nachmittelalterlichen Erneuerung an ihren Plätzen vertauscht worden sein müssen). Die Hervorhebung des heiligen kaiserlichen Stifters ist Ausdruck des Bemühens der Merseburger hohen Geistlichkeit, die alte Reichsunmittelbarkeit ihres Bistums gegen den landeshoheitlichen Zugriff der sächsischen Herzöge zu behaupten. Auch an der benachbarten älteren bronzenen Wappentafel am Schlosswestflügel ist die politische Ikonographie nicht zu übersehen.

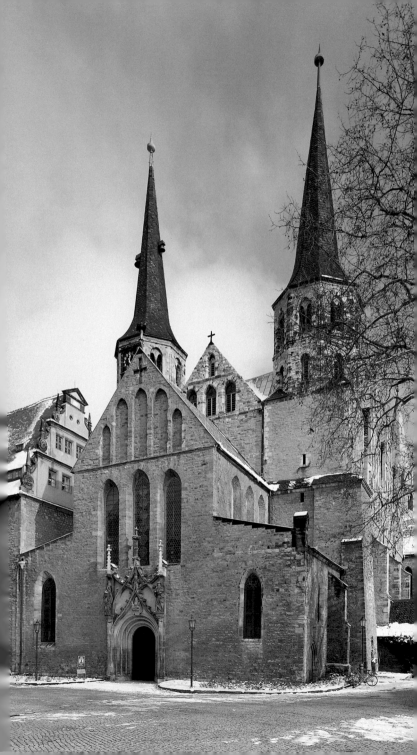

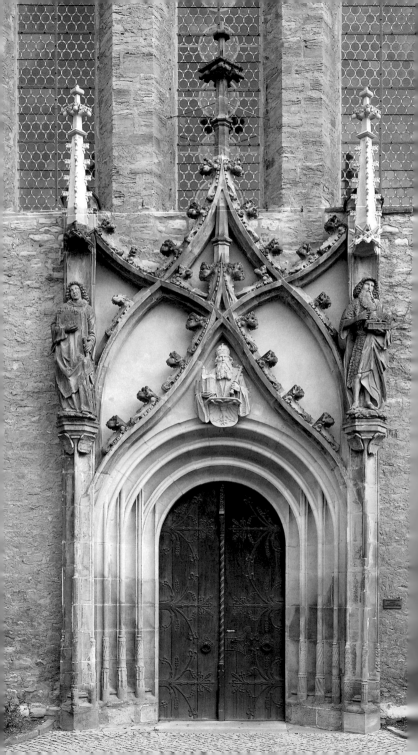

<div align="right">Das Dominnere</div>

Die Vorhalle

Heute betritt der Besucher den Dom – außer zum Gottesdienst oder zu Konzerten, bei denen das Hauptportal geöffnet ist – durch einen neuen Eingangsbereich vom Schlosswestflügel her, wo sich unter der beschriebenen Wappentafel ursprünglich Toreinfahrt und Fußgängerpforte zum spätgotischen Schloss des Bischofs Tilo von Trotha befanden. Der Magdeburger Bildhauer Heinrich Apel schuf für diese erst 2004 wiedererschlossene Pforte eine Bronzetür mit einem Rufer zu »*VITA ET PAX*«, zu »Leben und Frieden«.

Beide Eingänge führen in die sogenannte **Vorhalle**: einen hohen, hellen Hauptraum, der sein Licht von Westen empfängt, überspannt von einem schönen Renaissancegewölbe auf geschwungenen Rippen. Die beiden niedrigeren Seitenschiffe erscheinen tatsächlich als Nebenräume, durch eine Doppelarkade auf kräftigen Pfeilern mit dem Hauptraum verbunden. Der wurde durch Bischof Sigismund von Lindenau (1535–1544) bewusst auf-

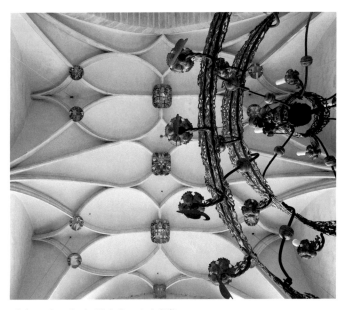

Blick ins Gewölbe des Vorhallenmittelschiffs

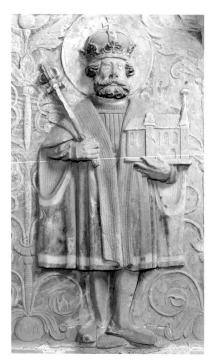

Kaiser Heinrich II., Brüstungsrelief aus der Heinrichskapelle, 1537

gewertet: Er machte ihn zu einer prächtigen, dem hl. Stifterkaiser Heinrich II. geweihten Kapelle gleich einem Westchor und erwählte ihn auch zu seinem eigenen Grabraum.

In einer Urkunde aus dem Jahre 1537 berichtet er von der Ausschmückung des Raumes: Er habe dort »*den Altar des heiligen Heinrichs … mit einem neuen kunstvoll gemalten Bild und mit neuen viereckigen, sogenannten Reliefsteinen und darüber mit einem neuen, mit den Wappenbildern unserer Domherren versehenen Gewölbe geschmückt*«.

Vor diesem Altar, unter dem Reichswappen auf dem zentralen Gewölbeschlussstein, ließ sich der Bischof begraben, seinen Stand als Reichsfürst bis in den Tod behauptend. Während der Heinrichsaltar im 17. Jahrhundert »*abgethan*« wurde, weil er den Durchgang einengte, ist der **Grabstein** mit einer lebensgroßen, offenbar porträthaft gestalteten, einprägsamen Relieffigur des Verstorbenen noch an der alten Stelle zu finden, eingefasst von einem Chorgitter aus dem 19. Jahrhundert. Am Pfeiler daneben steht, 1538 zu Lebzeiten des Bischofs gegossen, sein **Epitaph**: ein schlichter, kräftig profilierter Rundbogen als Andeutung eines Raumes; dahinter ein einfacher Vorhang, über dem freier Himmel sichtbar wird; in dem Kapellchen ein kleiner Kruzifixus, vor dem der Bischof betend kniet. Geschaffen und mit Meisterzeichen und dem Monogramm *HF* signiert wurde dieses Renaissancebildwerk von Hans Fischer, dem damals wohl in Leipzig tätigen letzten Vertreter der berühmten Nürnberger Rotgießerfamilie.

Die bedeutenden **Altargemälde** aber blieben, wenn auch voneinander getrennt, glücklicherweise erhalten. Sie werden dem Hofmaler des Kardinals Albrecht in Halle, dem Cranach-Schüler und -mitarbeiter Simon Franck (um 1500 – 1546/47) und seiner Werkstatt zugeschrieben. Zum Triptychon rekonstruiert sind sie in der Michaeliskapelle am Kreuzgang ausgestellt (siehe S. 57). Am ursprünglich dafür vorgesehenen Ort zeigte der geschlossene Altar dem Eintretenden auf seiner Werktagsseite in der Mitte den hl. Papst Sixtus und – in Frontalansicht herausgehoben – den hl. Stifter Kaiser Heinrich II., außen neben ihnen auf den Standflügeln die Heiligen Bartholomäus und Romanus. Auf der geöffneten, der Festtagsseite waren dann zu Seiten eines großen Kreuzigungsgemäldes die Bilder der Patrone Johannes d.T. und Laurentius zu sehen. Wenn man aber die Kirche vom Langhaus her verließ, dann erwartete einen die ergreifende Darstellung der Klage um den vom Kreuz abgenommenen Christus, begleitet von den Figuren des Evangelisten Johannes und des hl. Maximus auf der Rückseite der Standflügel. Das beidseitig bemalte Mittelblatt wurde im 17. Jahrhundert bei der zurückhaltenden barocken Umgestaltung des Domes zur herzoglichen Hofkirche weiterverwendet und auf dem damals neu errichteten Gemeindealtar am Ostende des Langhauses aufgestellt, das Kreuzigungsbild der Gemeinde zugewandt.

Die erwähnten **Relieftafeln** bildeten vielleicht die Brüstungen eines Gestühls im westlichen Teil der Vorhalle. Sie zeigen die sechs wichtigsten Heiligen des Doms, die auch auf den Seitenflügeln des Altars dargestellt sind, und wurden (vermutlich ebenfalls im 17. Jahrhundert) an die Seitenwände des Durchgangs unter der damals errichteten Orgelempore versetzt.

Zur Ausstattung der Heinrichskapelle gehörten auch die wertvollen **Glasmalereien** im Mittelfenster, die einzigen, die aus mittelalterlicher Zeit im Dom erhalten sind. Die sieben Medaillons aus frühgotischer Zeit (um 1260) schuf eine unter mittelrheinisch-Straßburger Einfluss stehende Werkstatt, die auch die Westchorfenster im

Das Jüngste Gericht, frühgotische Glasmalerei in der Vorhalle, um 1260

Naumburger Dom hergestellt hat: in farbigen Vierpass-Rahmen Bilder von der Wurzel Jesse, von Mariä Verkündigung und Christi Geburt, von der Anbetung der Heiligen Drei Könige, von der Kreuzigung und, für die Grabkapelle im Westen des Domes von besonderer Bedeutung, von der Auferstehung Christi und dem Jüngsten Gericht.

Das südliche Seitenschiff war bereits im frühen 16. Jahrhundert gewölbt und zu einer Grabkapelle umgestaltet worden. Mit dem **Kunigundenaltar** birgt es den einzigen Altar im Dom, der mit seinem Retabel, einem Sandsteinaufsatz, aus vorreformatorischer Zeit an seinem Ort verblieben ist. Um 1517 entstanden, trägt dieses das Meisterzeichen des aus Böhmen stammenden, später in Halle tätigen Bildhauers Ulrich Creutz. In der Altarplatte ist noch das Sepulcrum zu sehen, eine kleine rechteckige Vertiefung, die einst für die Aufnahme von Reliquien bestimmt war. Die beiden Heiligenfiguren zu Seiten der Kreuzigungsgruppe, Adalbert und Kunigunde, die Patrone des Bistums Samland, weisen auf den Stifter hin, den Merseburger Domherrn und samländischen Bischof Günter von Bünau († 1518), der sich ebenfalls vor »seinem« Altar begraben ließ. Von seinem Epitaph unmittelbar neben dem Epitaph, gleichfalls von Ulrich Creutz signiert, schauten dieselben Heiligen wie aus einem offenen Fenster auf den zu ihren Füßen begrabenen Bischof herab.

Erst der Einbau der großen Barockorgel im 17. Jahrhundert hat den Anbau tatsächlich räumlich als »Vorhalle« vom Langhaus abgetrennt. Die **Orgelrückwand** wurde Ende des 19. Jahrhunderts aus Teilen damals abgebrochener barocker Einbauten wie des Fürstenstuhls neu gestaltet und mit Totenschilden aus dem 17. Jahrhundert dekoriert. Die »Vorhalle« ist so ein kleines Dommuseum geworden, das neben den erwähnten Teilen der Originalausstattung auch einige bedeutende »Exponate« enthält.

Der große **Kronleuchter** (um 1530?) gehört zu den hervorragenden Ausstattungsstücken des Merseburger Doms. Mitte des 19. Jahrhunderts unter in dem in der »Gewandkapelle« gestapelten Kunstgut wiederentdeckt, wurde er zunächst im Chor, bei der großen Restaurierung aber in der Vorhalle aufgehängt, wo er sich in das Sigismund'sche Raumkonzept einfügt und vielleicht auch früher schon seinen Platz gefunden haben könnte. Er ist von außerordentlicher Qualität: Ein schmiedeeisernes Grundgerüst trägt drei

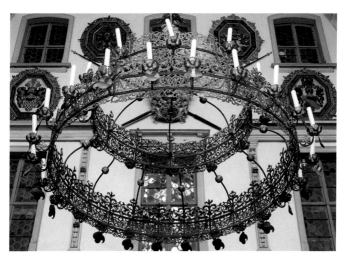

Kronleuchter in der Vorhalle, um 1530 (?)

Eisenkränze, an denen breite durchbrochene Ornamentstreifen aus Kupferblech befestigt sind, das getrieben und gepunzt, danach ziseliert und vergoldet wurde. Die virtuose arabeske Rankenornamentik mit Delfinen, Füllhörnern und kleinen menschlichen Figuren folgt Stichvorlagen, die von Daniel Hopfer (1470–1536) entwickelt worden waren. Auf dem obersten, kleinsten Kranz steht in einem Tabernakel eine geschnitzte Doppelfigur der Dompatrone, der hl. Laurentius ungewöhnlicherweise nicht mit dem Rost, sondern dem ihm von Papst Sixtus übergebenen Kirchenschatz, den er an die ihm zu Füßen knienden armen Gemeindeglieder verteilt. Im Glanz ihrer vierzig Kerzen bietet die ungewöhnliche Radkrone zu besonderen Anlässen einen besonders prächtigen Anblick.

Der wohl um 1180 geschaffene romanische **Taufstein** im südlichen Seitenschiff stammt aus der Merseburger Neumarktkirche. Das mächtige runde Taufbecken aus rotem Sandstein wird durch zwölf hohe Rundbogenarkaden gegliedert, die man mit den zwölf von Engeln bewachten Toren der heiligen Stadt Jerusalem aus der Apokalypse des Johannes verglichen hat. Als Relieffiguren stehen darin biblische Propheten, die auf ihren Schultern die zwölf Apostel tragen – eine sinnfällige Allegorie der Beziehungen des Alten

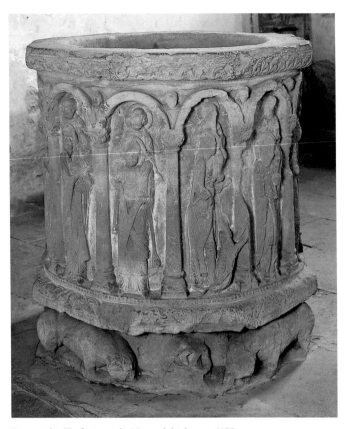

Romanischer Taufstein aus der Neumarktkirche, um 1180

zum Neuen Testament. Vor dem Apostel Petrus, der den Schlüssel trägt und so als einziger der Jünger durch ein Attribut hervorgehoben ist, kniet die kleine Figur des geistlichen Stifters, als bitte er um Einlass ins himmlische Jerusalem. Aus den Bogenzwickeln schauen die Köpfe der zwölf Wächterengel hervor. Reich ornamentierte Gesimse vermitteln oben und unten das Rund des Taufbeckens in ein Achteck. Vier unförmige Löwen tragen das gewaltige Gefäß. Zwischen ihnen ruhen Männer mit Wasserkrügen als Allegorien der vier Paradiesesflüsse Gihon, Euphrates, Tigris und Phison. Ein Gebet in Form einer gereimten lateinischen Inschrift um

den Rand des Beckens bezeugt den symbolischen Charakter der Taufe: »*Reinige, Gott, die, die hier das Wasser reinwäscht, damit innerlich geschehe, was auch äußerlich geschieht.*« Starke Beschädigungen und der Verlust der farbigen Fassung erschweren die Beurteilung seiner künstlerischen Qualität und damit auch eine genauere stilgeschichtliche Einordnung.

Der frühgotische **Rittergrabstein** aus der Mitte des 13. Jahrhunderts, jetzt im nördlichen Seitenschiff wie auf einer Grabtumba ausgestellt, wird dem Naumburger Meister zugeschrieben, der die Kunst dieser Zeit mit dem Erwachen des Individuums so eindrucksvoll geprägt hat. Aus dem Schildwappen des Ritters kann man auf einen Hermann von Hagen schließen, der sich im Jahre 1242 durch eine großzügige Stiftung für sein Seelenheil und das seiner Familie (genannt werden Eltern, Ehefrau und Bruder) eine Grabstelle im Bereich des Merseburger Domes gesichert hatte. Der große Bildhauer zeigt den Toten realistisch ausgeprägt als Liegefigur – nicht in jenem Schwebezustand zwischen Liegen und Stehen, wie er für Grabsteindarstellungen der Zeit typisch war.

Das kleine **Standbild** auf einer Narrenkonsole an der Nordostecke des Mittelschiffs zeigt nach Merseburger Tradition den Grafen Esiko († 1004), dessen Totengedenkfeiern einst von König Heinrich II. reich dotiert worden waren; es könnte zu einem Gedächtnisgrab aus dem späten 14. Jahrhundert gehört haben. Unbekannt ist auch die Herkunft der ihm benachbarten schönen bronzenen **Wappentafel** des Bischofs Tilo von Trotha (um 1510, Abb. Umschlagrückseite). Schließlich sei noch auf den vielarmigen bronzenen **Opferleuchter** von Heinrich Apel (2005) hingewiesen.

Zu den beachtenswerten **Barockepitaphien** in der Vorhalle siehe die chronologische Darstellung der wichtigsten Grabmäler des Domes (S. 63 ff.).

Der dunkle Langhauszugang unter der Orgelempore birgt noch einige **Steinbildwerke** aus dem ursprünglichen Zusammenhang der Sigismund'schen Grabkapelle. Dort kann man die erwähnten Gestühlsbrüstungen entdecken – mit manierierten Heiligenreliefs von Stifterkaiser und Papst, den Hauptpatronen Johannes d. T. und Laurentius, den Nebenpatronen Romanus und Maximus. Die Grabmäler für die Bischöfe Johannes II. Bose († 1463), ein spätgotisches Reliefbild des hl. Laurentius, und Johannes III.

von Werder († 1466) mit einem lebensgroßen Relief Johannes d.T. wurden offensichtlich von der gleichen Werkstatt um 1537 ihrer erneuerten Umgebung angepasst: das Bose'sche mit einem neuen rundbogigen Inschriftaufsatz versehen, das Werder'sche gänzlich durch ein neues in den Formen der Zeit ersetzt.

In die Nordwand ist über den Brüstungsreliefs ein Bildwerk eingefügt, das in seinem Schattendasein leicht übersehen wird – zu Unrecht: Hier ragt (im doppelten Wortsinn) die fast vollplastische **Relieffigur** eines Moses heraus, der dem Eintretenden die Zehn Gebote auf Latein und auf Deutsch »vorhält« (um 1500).

Langhaus und Chor

Das **Langhaus**, eine dreischiffige Halle von angenehmen Proportionen, wurde 1510–1517 in den Raum zwischen die vom Vorgängerbau übernommenen Ost- und Westteilen des Doms eingefügt und ihnen in der Raumhöhe angeglichen. Auch die für eine spätgotische Hallenkirche ungewöhnliche unterschiedliche Breite der Schiffe – das Mittelschiff ist etwa doppelt so breit wie die beiden Seitenschiffe – ist vom Vorgängerbau übernommen, dessen Fundamentverlauf der Neubau folgte. Auf drei Paaren von schlanken Achteckpfeilern fasst ein Netzgewölbe die drei Schiffe und ihre einzelnen Joche zum Hallenraum zusammen. Die auf den ersten Blick wenig auffälligen Unregelmäßigkeiten in den symmetrisch aufeinander bezogenen Gewölben der Seitenschiffe haben ihre Ursache in der ungewöhnlichen Zuordnung von drei Fensterpaaren zu vier Raumjochen. Die Mittelachse wird betont durch große ovale Schlusssteine, mit Büsten der Dompatrone Johannes und Laurentius wie auch des hl. Stifters Kaiser Heinrich II., dazu mit den Wappen der Bauherren Tilo von Trotha und Adolf zu Anhalt. In ihr fällt ein großer Ringschlussstein auf, ein sogenanntes Himmelsloch, das liturgischen Zwecken u.a. zum Fest der Himmelfahrt Christi diente.

Das spätgotische Langhaus beherrscht der prächtige Barockprospekt der **Orgel**, als wäre dieses dafür errichtet worden. Bis ins Gewölbe aufgetürmt füllt er wie selbstverständlich den Raum zwischen den Türmen, die Musikempore schwingt seitlich bis zu den westlichen Langhauspfeilern vor. Das Orgelwerk stammt von Friedrich Ladegast (1818–1905), dem großen mitteldeutschen

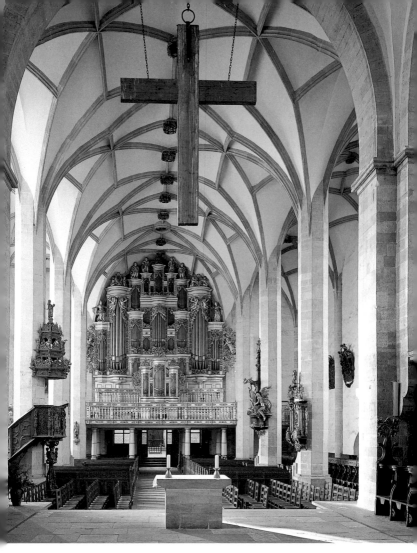

Langhaus nach Westen

Orgelbauer des 19. Jahrhunderts. Er schuf 1853–1855 ein vollstän-
dig neues Werk, das knappe Drittel älterer Register, die er laut
Kontrakt übernehmen musste, ersetzte er – sozusagen im Selbst-
auftrag – schließlich 1866 doch noch durch eigene. Franz Liszt hat
an dem Bau dieses orgel- und musikgeschichtlich bedeutsamen

Instruments, der ersten romantischen Großorgel Mitteldeutschlands, lebhaften Anteil genommen und sich durch sie zu seinen bedeutendsten Orgelkompositionen anregen lassen. Den mit reichen Akanthuswangen, mit musizierenden Engeln und wappenhaltenden Putten geschmückten Prospekt des Orgelbauers Zacharias Theisner aus dem Ende des 17. Jahrhunderts behielt Ladegast fast unverändert bei. Das Monogramm des »Geigenherzogs« Moritz Wilhelm (1712–1731) am Hauptwerk weist auf einen erweiternden Umbau des Barockinstruments durch Johann Friedrich Wender aus Mühlhausen hin. Bei ihrer Weihe 1717 verfügte das Instrument immerhin bereits über 4 Manuale mit 66 Registern, nach dem Ladegast'schen Neubau war sie mit dann 81 klingenden Stimmen und 5686 Pfeifen und 37 Stahlstäben eine der größten in Deutschland. Eine umfassende Restaurierung erfuhr sie 2001 bis 2004 durch die Firmen Eule, Scheffler und Wegscheider, die der großen Orgel ihr Ladegast'sches Klangbild von 1866 zurückgaben.

Seit damals steht im südlichen Seitenschiff, zunächst für die Restaurierungszeit als Interimsinstrument aufgestellt, noch eine kleine, einmanualige **Ladegastorgel**, die hier eine unerwartete Klangfülle entfaltete und nun auch im Dom verbleiben sollte. 1850 für eine heute verfallene Dorfkirche im Merseburger Land geschaffen und damit das älteste erhalten gebliebene Werk aus Ladegasts Weißenfelser Werkstatt, ist sie Zeugnis für das Können des jungen Meisters, als er, noch unbekannt, auf Fürsprache des damaligen Domorganisten und königlichen Orgelrevisors David Hermann Engel den Auftrag zur Erneuerung der großen Domorgel erhielt. Sie machte ihn berühmt.

Dem festlichen Langhaus gegenüber sind die **Ostteile** auch innen von großer Schlichtheit, helle Räume mit weißgetünchten Putzwänden. Das entspricht freilich nicht dem mittelalterlichen Zustand: In der Bischofschronik kann man lesen, dass z.B. Bischof Offo (1057–1062) »*die mit rechter Kunst ausgearbeitete und mit bunten Farben schön gemachte Malerei unseres Sanktuariums*« aufbringen und fünfzig Jahre später Bischof Albuin (1097–1112) erneut »*zum Schmuck der Kirche … Wände und Decke des inneren Sanktuariums*« farbig ausmalen ließ, was sicherlich nicht die letzte Ausmalung war. In solcher Umgebung entfaltete das von Kaiser Heinrich II. gestiftete goldene Altarantependium seinen besonderen Glanz.

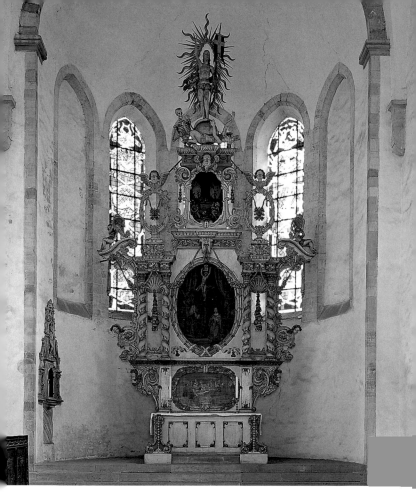

Barocker Hochaltar, 1668

Rippenlose, verhältnismäßig steile Kreuzgewölbe überspannen die quadratischen Joche von **Chor** und **Querhaus**, sie ruhen auf Gewölbevorlagen und -konsolen aus Sandstein, die Kämpfer gestuft in Platte, Wulst und Kehle. Kräftige, stumpf spitzbogige Gurtbögen scheiden die Vierung aus, in der sich Langhaus und Querhaus durchkreuzen. Über der Vierung, die zunächst nicht gewölbt worden war und ihre Einwölbung erst nach 1235 erhielt, haben sich Reste der ältesten in Mitteldeutschland nachweisbaren Dachkonstruktion erhalten (um 1230).

Gewissermaßen am Vorabend der Gotik machten die fünf großen maßwerklosen Spitzbogenfenster ursprünglich fast das ganze Halbrund der Hauptapsis zu einer weiten Lichtöffnung; heute erscheinen die beiden äußeren nur noch als Blenden, die verbliebenen inneren schmücken Glasmalereien von Carl Crodel (1953).

Der heutige **Hochaltar** von 1668, optisches Gegengewicht zur barocken Orgelschauwand, ist einer der ältesten mitteldeutschen Barockaltäre. In der geräumigen spätromanischen Hauptapsis, mit Gefühl für den Raum proportioniert, wirkt der Altar trotz seiner Größe überraschend zierlich. Die architektonische Qualität überwiegt freilich die bildhauerische wie die malerische. Der Knorpelstil bestimmt das Ornament. Drei übereinander angeordnete Gemälde zeigen das Abendmahl, den gekreuzigten Christus, vor dem das herzogliche Stifterpaar Christian und Christiane zum Betrachter gewandt in Gebetspose verharrt, darüber – Allegorie der Auferstehung – die Wächter am leeren Grabe Christi. Die Figur des über Sünde, Tod und Teufel triumphierenden auferstandenen Christus in einer Strahlenglorie bekrönt den Altar.

Neben ihm ist, der Apsiswand vorgeblendet, das spätgotische **Sakramentsgehäuse** erhalten, einem Altar ähnlich gestaltet: in der Mitte die mit einer Gittertür verschlossene Öffnung für die Sakramente, auf den »Altarflügeln« die Symbole der vier Evangelisten, im Astwerkgesprenge darüber weist der »Schmerzensmann« Christus auf seine Wundmale.

In der Vierung befindet sich das bedeutendste Kunstdenkmal des Doms und zugleich das älteste: das bronzene **Grabmal für Rudolf von Schwaben**, Gegenkönig Heinrichs IV., im Jahre 1080 nach der für sein Heer siegreichen Schlacht an der Elster in Merseburg an seinen Verletzungen gestorben und vom Bischof mit königlichen Ehren im Dom beigesetzt: »*König Rudolf, gestorben für das Gesetz der Väter und mit Recht zu beweinen, ist geborgen in diesem Grab. Seit Karl (dem Großen) war kein König ihm gleich, wenn er mit Rat und Tat regierte zur Friedenszeit. Als heiliges Opfer im Krieg, den Seinen zum Siege, stürzte er dahin. Der Tod ward ihm Leben. Für die Kirche ist er gefallen.*« So verkündet polemisch die für ihre Zeit ungewöhnlich ausführliche Majuskelinschrift, die die Grabplatte umzieht. Den meisten Zeitgenossen galt freilich der Tod Rudolfs, der Heinrich IV. einst Treue gelobt und nun im Kampf

gegen ihn Schwurhand und Leben verloren hatte, als ein Gottesurteil. Der damalige Merseburger Bischof Werner jedoch rückt ihn durch die auffällige Bezeichnung als »heiliges Opfer«, das »für die Kirche gefallen« ist, geradezu in die Nähe eines christlichen Märtyrers. Man könnte fast vermuten, dass eine vom Bischof beabsichtigte Heiligsprechung »seines« Königs Rudolf der tiefere Grund für die den Zeitgenossen ungewohnte Prachtentfaltung war. Darf man vielleicht sogar der Turmbau des Bischofs über der Vierung mit diesem »Heiligengrab« an zentraler Stelle des Doms in Verbindung bringen?

Die bronzene Grabplatte ruht auf einem niedrigen steinernen Sockel. Auf glattem Grund zeigt sie, fast in Lebensgröße, ein in hochromanisch strengen Formen flach gehaltenes Relief Rudolfs mit den königlichen Insignien, höher herausgehoben ist nur der Kopf. Das Gewand ist sorgfältig ziseliert, der Grund glatt. Ursprünglich vergoldet, an Augen und Krone mit Edelsteinen ausgelegt, bot sich die Grabplatte wahrhaft königlich dar. Für die Kunstgeschichte ist sie wichtig als das älteste Grabmal, das aus dem mittelalterlichen Deutschland mit einer figürlichen Darstellung überkommen ist.

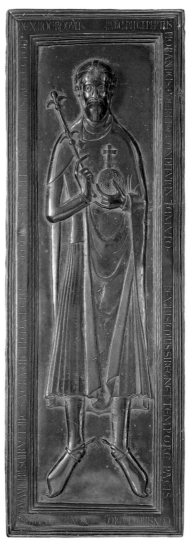

Grabmal für Rudolf von Schwaben, Bronze, ursprünglich vergoldet, 1080

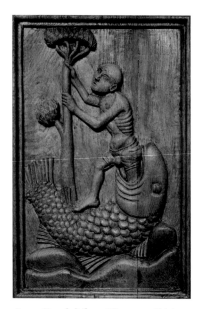

Jonas, Dorsalrelief vom Vierungsgestühl des Casper Schokholcz, 1446

Die **Vierung** gehörte zum Chor. Hohe Schrankenwände trennten sie seit den 1230er Jahren auf drei Seiten von der Laienkirche ab. Lediglich die Lettnerwand zwischen den westlichen Vierungspfeilern zum Langhaus hin wurde im späten 16. Jahrhundert abgetragen und der Chor für die nunmehr protestantische Gemeinde geöffnet. Von der monumentalen Triumphkreuzgruppe, die einst über dem Lettner aufgestellt war, blieb nur der **Kruzifixus** erhalten, am alten Ort jetzt an schweren Ketten aufgehängt. In den 1240er Jahren entstanden, ist er eines der jüngsten Beispiele in der Reihe der großartigen thüringisch-sächsischen Triumphkreuze des 13. Jahrhunderts. Arme und Kreuz sind modern ergänzt, die originale Farbfassung bedauerlicherweise gründlich beseitigt.

Das **Chorgestühl** an den Innenseiten der Schrankenwände »*wurde im 1446. Jahre des Herrn von den Händen des Bruders Casper Schokholcz aus dem Predigerorden geschaffen*«, verkündet selbstbewusst eine große lateinische Inschrift. Wie eine »*Armenbibel*«, der auch die wie vergrößerte Holzschnitte wirkenden flachen Reliefs entnommen scheinen, stellt der Bilderzyklus Szenen aus der Geschichte Christi jeweils zwischen zwei Szenen aus dem Alten Testament, die als ihre prophetische Ankündigung interpretiert wurden: Mariä Verkündigung zwischen Moses, dem Gott am Berge Horeb im feurigen Dornbusch erscheint, und Gideon mit dem »Orakelvlies«; der auferstehende Christus zwischen dem vom großen Fisch wieder an Land gebrachten Jonas und dem starken Simson, der das Stadttor von Gaza aufgebrochen hat; Christi Himmelfahrt schließlich zwischen Jakobs Traum von der Himmelsleiter und der Himmelfahrt

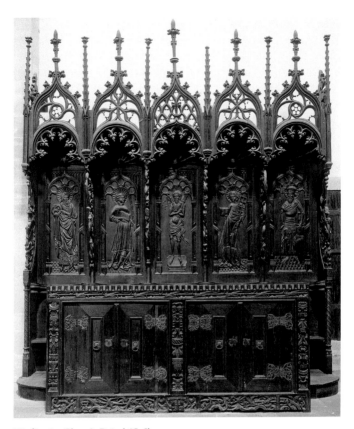

Fünfsitz im Chor, 1. Drittel 15. Jh.

des Elias. Sorgfältig geschnitzte Flachfiguren des heiligen Stifter-
paares Heinrich und Kunigunde schmücken die östlichen Seiten-
wangen. In Parenthese angemerkt ein Jubiläum: 300 Jahre zuvor, im
Jahre 1146, war Kaiser Heinrich II. heiliggesprochen worden.

Einer anderen Vorstellungswelt entstammt der in üppigen For-
men geschnitzte **Fünfsitz** auf der Nordseite des Chores mit seinem
prächtigen Baldachin. Den Reliefdarstellungen des Schmerzens-
mannes und der vier Hauptpatrone des Doms – neben Laurentius
und Johannes d. T. die Heiligen Maximus und Romanus, deren
Reliquien im Merseburger Dom ruhten – könnten ältere Vorlagen

zugrunde gelegt worden sein; die Ornamentik deutet auf eine Entstehung im ersten Drittel des 15. Jahrhunderts. Der Fünfsitz stand vielleicht ursprünglich in der Vierung innen an der Lettnerwand zwischen den beiden Lettnerpforten – wie der von der gleichen Werkstatt geschaffene Dreisitz im Ostchor des Naumburger Doms.

Der mittelalterliche Fünfsitz erhielt im 19. Jahrhundert ein Pendant auf der Gegenseite, das damals aus Teilen verschiedener Gestühle des frühen 16. Jahrhunderts und aus an diese Zeit angepassten Ergänzungen zusammengefügt wurde. »*Tät Lügen so weh als Stein' tragen, so behielte mancher die Lügen in seinem Kragen*«, heißt es drastisch in den Inschriften an Sitzen und Dorsale, die vielleicht, wie auch die schönen Maßwerkgitter, von einem Beichtstuhl stammen. Für das Dorsalrelief mit der Darstellung der Heiligen Laurentius und Stephanus blieb das Original erhalten (ausgestellt im Kapitelhaus). Die qualitätvollen, aber offensichtlich heraldisch bzw. ikonographisch seitenverkehrten Reliefs mit dem Wappen Bischof Tilos von Trotha und dem Stifterpaar Heinrich und Kunigunde könnten hingegen Erfindungen im Stil der Zeit um 1510 sein.

Eine früher vielfach gesicherte Eisentür führt daneben in die ehemalige **Domherren-Sakristei** (»Gewandkapelle«), in Verbindung mit dem Südostturm auch längere Zeit Archivzwecken dienend, jetzt als »Schausakristei« genutzt. In diesen Gewölberaum aus dem zweiten Viertel des 13. Jahrhunderts ragt die nachmittelalterlich in zwei Geschosse unterteilte südliche Nebenapsis hinein, die man jetzt unter ihrem alten Fenster von Osten her betritt. In ihrer Kalotte ist noch der Rest einer Spätrenaissanceausmalung zu erkennen, wie sie damals vermutlich nicht nur in der Nebenapsis angebracht war. Neben dem überwiegend barocken Tauf- und Abendmahlsgerät führt das hier ausgestellte Facsimile eines fränkischen Taufformulars aus der Domstiftsbibliothek, niedergeschrieben um 820 im Kloster Fulda, zurück in die Zeit der Christianisierung der Region. Ein Alabasterrelief aus dem 17. Jahrhundert zeigt das letzte Abendmahl von Christus mit seinen Jüngern.

Im Langhaus stammen das Seitenschiffgestühl und die Kanzel aus dieser Zeit der letzten großen Erneuerung des Doms, das Gestühl inschriftlich auf »*1519*« datiert, die **Kanzel** ohne datierende Inschrift; beide tragen das Wappen des Bischofs Adolf zu Anhalt (1514–1526). Das virtuose Schnitzwerk wurde von einer mitteldeut-

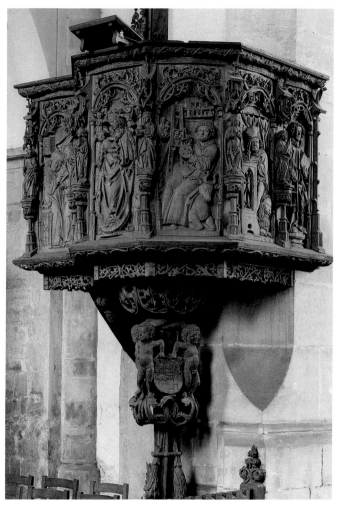

Kanzel, um 1517

schen Werkstatt geschaffen, die auch in Naumburg tätig war. Der Kanzelfuß ist aus einander durchdringenden Bogen gebildet, denen ein Stamm entwächst wie ein kräftiger Blütenstengel. An ihn sind, sich gegenseitig belauernd, delphinähnliche Fabelwesen gefesselt.

Darüber gleichsam ein »Tulpenkelch« aus zwei Rankenkränzen, zwischen denen sich Putten mit den Wappen von Bistum und Bischof an den Stamm lehnen. Dieser trägt den reich verzierten polygonalen Kanzelkorb. Zwischen Relieffeldern mit den vier Evangelisten ist die Gottesmutter Maria die Hauptfigur. Sie ist gleich mehrfach dargestellt: im zentralen Relieffeld als Madonna auf der Mondsichel, zu deren Rechter erscheint sie dem Evangelisten Johannes auf Patmos als das apokalyptische Weib auf der Mondsichel, zu ihrer Linken dem Evangelisten Lukas als der Maler, der das authentische Marienbild schuf. So ergab sich eine enge ikonographische Verbindung der Kanzel mit dem damals vor ihr stehenden Marienaltar, der der größte und bei weitem beliebteste spätgotische Altar des Domes war. Zu ihm gehörte vermutlich das erwähnte Retabel mit der »Byzantinischen Madonna«. Eine weitere Relieftafel zeigt den hl. Laurentius, das östliche Feld ist ganz mit Rankenwerk ausgefüllt, das auch die Relieftafeln oben wie ein Schleier begrenzt. An den Kanten zwischen den Reliefs stehen unter kleinen bizarren Baldachinen Freifigürchen von Aposteln (Jakobus d. J., Paulus, Petrus, Bartholomäus) und weiblichen Heiligen (Dorothea, Katharina, Barbara, Margaretha). In den Reliefs der Evangelisten, die der Bildschnitzer in kleinen Szenen fast als seine Zunftgenossen darstellt, macht sich bereits das Lebensgefühl der heraufziehenden Renaissance bemerkbar. So sitzt Lukas bequem in seiner Malerwerkstatt auf seinem Symbol, dem Stier, wie auf einem Sitzmöbel und porträtiert auf seiner Staffelei die Madonna, wie sie ihm auf Wolken vorschwebt (er malt sozusagen das Bild, das dem Maler der »Byzantinischen Madonna« auf dem Altarretabel als Vorlage diente). Der Kanzelaufgang ist laut Deckert in den 1880er Jahren aus Vorgefundenem zusammengefügt worden, die Türrahmung im Stil der mitteldeutschen Renaissance, die gefelderte Brüstung mit spätgotischem Maßwerk, etwas zu schwer für die zierliche Kanzel; der Schalldeckel in der Barockzeit um 1665 hinzugefügt: ein mehrgeschossiger Aufbau, Putten, die die Marterwerkzeuge der Passion Christi vorzeigen, aus Spätrenaissancebeschlagwerk umgedeutetes Knorpelornament, als Bekrönung eine Freifigur Christi, der die Erdkugel segnet.

Das ungewöhnliche **Seitenschiffsgestühl** ist verhältnismäßig schlicht. Ein zinnenbekrönter Laubstab zieht sich über die Reihe der Sitze hin, die durch einfache Zwischenwände mit ganz unter-

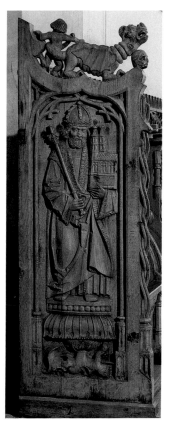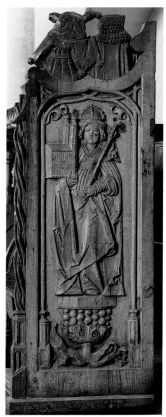

Die Stifter Heinrich und Kunigunde, östliche Seitenwangen des Gestühls im Langhaus, »1519«

schiedlichen kleinen Maßwerkfenstern und Knaufgrotesken voneinander getrennt sind. Die seitlichen Abschlusswangen zeigen, jeweils paarweise aufeinander bezogen, an der Westseite Reliefs mit den Wappen von Bistum und Bischof, dazu die beiden Dompatrone, an der Ostseite das heilige Stifterpaar Heinrich und Kunigunde; diese tragen gemeinsam – ein jeder zur Hälfte – das Kirchenmodell, das sie als Stifter kenntlich macht. Das qualitätvolle Mittelschiffsgestühl wurde »1885« dem Seitenschiffsgestühl frei nachgeschnitzt.

Bemerkenswerte **Grabdenkmäler** von der hohen Gotik bis zum frühen Klassizismus gibt es auch im Langhaus; sie sind im chronologischen Zusammenhang der wichtigsten Grabmäler des Domes aufgeführt (S. 63 ff.).

Die Querhausarme

Die **Chorschrankenwände** sind außen zu den Querhausarmen hin reich gegliedert. Dreipass- und Doppelarkaden-Blendnischen strukturieren die Flächen, die zahlreichen kleinen Kelchblockkapitelle zeigen das typische spätromanische Rankenornament des zweiten Viertels des 13. Jahrhunderts, wie es sich auch in den Domen von Magdeburg und Naumburg findet.

Die Nischen der **nördlichen Schrankenwand** hat Bischof Tilo, der sich als Verteidiger und auch deshalb als geschichtsbewusster Erneuerer seiner Kirche verstand, mit Bildern seiner Vorgänger ausmalen lassen. Über der Pforte zur Vierung weist eine Inschrift auf die Gründung des Bistums durch Kaiser Heinrich II. hin. Die meisten der insgesamt 42 Bischofs-»Porträts« sind ohne historischen und leider auch von geringem künstlerischen Wert, zudem im 19. Jahrhundert entstellend übermalt. Porträthafte Züge zeigen nur die Bilder Bischof Tilos und seiner vier Nachfolger, die sukzessive hinzugefügt wurden.

Von der Pracht der spätgotischen Ausgestaltung dieser sogenannten **Bischofskapelle** lässt der heute nüchterne Raum leider kaum noch etwas ahnen. Damals standen hier vier Altäre mit neu geschaffenen farbenfrohen Retabeln, von denen wohl nur das des Allerheiligen- oder Panistenaltars in der Nordostecke erhalten blieb (jetzt im Ausstellungsraum am Südflügel, siehe S. 56 und 68). Auch war die Ausmalung der Chorschranke nur ein Teil der Umgestaltung des nördlichen Querhausflügels. Die Sopraporte des Portals zum Schlosshof zeigte in Seccomalerei Christus und den ungläubigen Thomas. Die Wände waren mit Rankenwerk bemalt, die Decke in Renaissancemanier rot gehalten.

An ihrem Ort verblieben die beiden prachtvollen Bronzegrabmäler Bischof Tilos. Sein **Epitaph** an der Ostwand wird als Werk des älteren Peter Vischers um 1490 angesehen. Die zeitgenössische Bischofschronik erwähnt, dass »*sein Bild dem vor der heiligen Dreifaltigkeit Betenden äußerst ähnlich*« sei (einem »Gnadenstuhl«

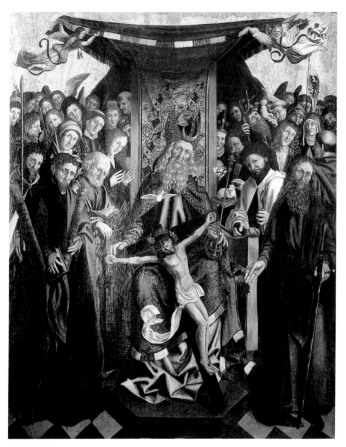

Triptychon vom Allerheiligenaltar, Mittelblatt mit »Gnadenstuhl«, um 1505

wie auf dem von ihm gestifteten Retabel des Allerheiligenaltars). Bedauerlicherweise sind Vergoldung und Patina unter einem schwarzen Anstrich verborgen.

Die Deckplatte des an die Schrankenwand angelehnten **Bronzesarkophags** war ursprünglich als Grabplatte gedacht, gegossen *»lange vor seinem Tod«*, wahrscheinlich in den 1470er Jahren von Hermann Vischer d.Ä., von dem der Meißner Dom

vergleichbare Werke aus dieser Zeit bewahrt. Nach dem Tod des Bischofs 1514 wurde sie umgearbeitet und bedeckt nun die Tumba des Bischofs. In sehr flachem Relief zeigt sie die lebensgroße, leicht zur Seite gewandte Gestalt des Bischofs vor einem Vorhang, von dessen reichem Brokatornament sich sein weich fallendes Gewand kaum abhebt. Vergleicht man die Darstellungen des Bischofs-gesichts auf Deckplatte und Epitaph, so meint man den Schritt von der Spätgotik zur Renaissance nachvollziehen zu können. Die Sei-tenwände der Tumba, erst nach dem Tode des Bischofs gegossen, wurden wie das Epitaph von Peter Vischer d. Ä. gegossen. Hier ist das Relief tiefer, nur der Untergrund ornamentiert. Die Gewänder der Engel an den Stirnwänden weisen hart knitternde Falten auf. Ein besonderes Meisterwerk ist die Stirnwand, die allein mit Mitteln der Schrift gestaltet ist – prächtigen spätgotischen Minuskeln, die wie ein Teppich ineinander gewirkt sind. Der Text preist unter den Verdiensten des Bischofs besonders seine Bauwerke. Oberhalb des Grabes, möglicherweise direkt auf der Chorschranke, befand sich das urkundlich seit 1476 bezeugte bischöfliche »Bethehus«.

Auch Tilos Nachfolger, Bischof Adolf zu Anhalt († 1526), ließ sich in der Bischofskapelle begraben. Sein **Epitaph** aus vergoldeter Bronze ist im Aufbau von Tilos Epitaph inspiriert, wirkt aber gegen-über dessen klarer Monumentalität fast barock. Hier kniet der Bischof betend vor der Dornenkrönung Christi, die wie auf einem Bühnenpodest in der linken Hälfte des Reliefs über dem Wappen des Bischofs dargestellt ist. Die beiden Reliefhälften werden von Kandelabersäulen mit geradezu barock wucherndem Rankenwerk gerahmt. Die lateinischen Distichen der Grabschrift hingegen mit ihren antiken Reminiszenzen wie auch die Schrift aus klassischen Antiqua-Majuskeln leben aus dem Geist der Renaissance. Das Epitaph ist signiert mit den Monogrammen *SL* und *NT*, die bisher weder aufgelöst und noch mit anderen Werken in Verbindung gebracht werden konnten.

Ein ganz anderes Bischofsgrabmal in dieser »Kapelle« muss erwähnt werden – nicht besonderer künstlerischer Form halber, sondern des Mannes wegen, zu dessen Gedächtnis es im 13. Jahr-hundert, über 200 Jahre nach seinem Tode, errichtet wurde: der **Grabstein des Bischofs Thietmar**, des Bauherrn des Merseburger Doms und berühmten Geschichtsschreibers. In der Barockzeit als

Bronzesarkophag für Bischof Tilo von Trotha, Detail Inschriftplatte

Fundament einer Gruft verwendet, brachte ihn das geschichts-
bewusstere 19. Jahrhundert wieder an die vermutete Grabstätte
des Bischofs in der Mitte des nördlichen Querhausflügels; von einer
Darstellung des Bischofs auf dem Stein war damals bereits nichts
mehr zu erkennen. Das Epitaph jener Frau v. Zech († 1728), deren
Grab das Denkmal Bischof Thietmars geopfert wurde, gehört zu
den herausragenden Grabdenkmälern der Barockzeit, es wird
Johann Michael Hoppenhaupt zugeschrieben (siehe S. 67).

Schließlich ist in diesem Raum das großformatige allegorische
Epitaph-Gemälde des *»Hortus conclusus«* (*»1515«*) an der Nord-
wand nicht zu übersehen: Es vereint im biblischen Bilde des
»verschlossenen Gartens« gleichnishaft zahlreiche Symbole und
Geschehnisse, die auf die jungfräuliche Geburt der Maria bezogen
wurden; so wird die Legende von der Einhornjagd mit der Verkün-
digung Mariä verknüpft: Der Erzengel Gabriel bläst auf dem Hift-
horn sein *»Ave Maria, gracia plena, dominus tecum«* und treibt mit
den bunten Hunden *»pax, veritas, misericordia, iustitia«* das Einhorn
in den Schoß der Jungfrau. (Die zweite Jahreszahl *»1518«* ist das
nachträglich hinzugefügte Todesjahr des Stifters Melchior v. Zweit-
schen, der vermutlich das Epitaph für sich und den in der ersten
Hälfte des 15. Jahrhunderts lebenden Dechanten Johannes de
Gremiz anfertigen ließ).

»Hortus conclusus«, »1515«

Das Totengedächtnis beherrscht seit der Merseburger Herzogszeit auch den **südlichen Querhausarm**: Das »*1670*« datierte Portal zur **Fürstengruft** ist das monumentalste Zeugnis der barocken Grabmalkunst im Dom. Die Portalrahmung nimmt die gesamte Ostwand des Raumes ein und verdeckt die hinter ihr noch vollständig erhaltene romanische Nebenapsis, durch die Stufen zur Gruft hinabführen. Über der zinnbeschlagenen Doppeltür mit vergoldeten Sternen tragen zwei Engel einen epitaphartigen Aufbau. Darin posiert auf einem großen Ölgemälde, steif zum Betrachter gewandt, die herzogliche Familie vor einer Grablegung Christi. Anrührend nur der seifenblasende Putto auf der Weltkugel über dem Gruftportal mit seinem »MEMENTO MORI« – einem Vanitas-Motiv, das den Pomp des Portals relativiert und viel über die Zeit verrät, in der der Tod in der Herzogsfamilie ständiger Gast war.

Die Gruft wurde 1670 in der vormaligen »*Marienkapelle unter der Sakristei*« angelegt, einem niedrigen spätgotischen Raum mit einem Netzgewölbe auf zwei gekehlten Achteckpfeilern, erstmals

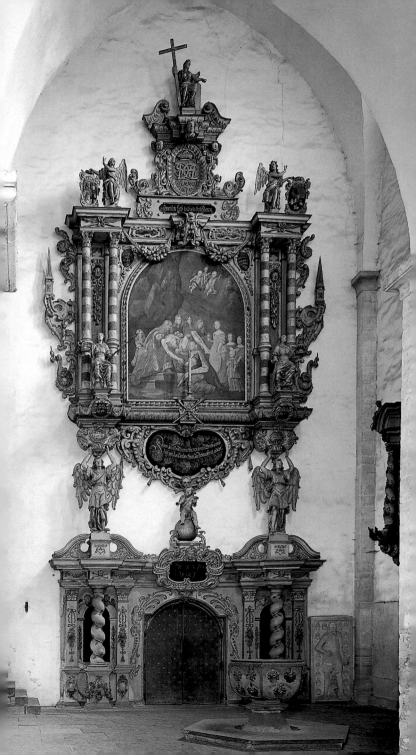

1494 urkundlich genannt als »vor kurzem gegründet« (»noviter fundata«). Schon 1690 musste das Grabgewölbe um die südlich angrenzende Corpus-Christi-Kapelle erweitert werden, die ihrerseits einst als eigene Kapelle aus der Michaeliskapelle herausgelöst worden war (davon der westliche Teil mit spitzbogigem Kreuzgratgewölbe, direkt am Kreuzgang, zwischen 1294 und 1312) und später ein 5/8-Polygon mit Maßwerkfenstern und Rippengewölbe erhielt (2. Hälfte 14. Jahrhundert).

Diese Räume werden erst wieder öffentlich zugänglich sein, wenn die 2008 begonnenen Konservierungs- und Restaurierungsarbeiten an den insgesamt 36 Zinnsarkophagen abgeschlossen sind, die alle stark beschädigt und mehr oder weniger von der Zinnpest angegriffen sind. Die Entwürfe der qualitätvollen Prunksärge stammen wahrscheinlich größtenteils von den Merseburger Bildhauern Michael Hoppenhaupt (in Merseburg tätig ab Anfang der 1680er Jahre, † 1710) und seinem bereits erwähnten Sohn und Nachfolger Johann Michael (1685–1751, seit 1713 Hofbildhauer). Bemerkenswerte Prunksärge und dem Fürstengruftportal benachbarte Grabmäler sind in der chronologischen Zusammenstellung zu finden (S. 64ff.).

Fürstengruft, Detail von einem Kindersarg, 1687

Eine neue Funktion als Taufkapelle erhielt der Raum vor dem Gruftportal, als hier Ende des 19. Jahrhunderts der mittelalterliche **Taufstein** des Doms aufgestellt wurde: ein großer sechseckiger Sandsteinkelch, der, mit den Worten des zeitgenössischen Chronisten Möbius zu sprechen, 1665 »*zierlich ausgehauen und gemahlet*«, das heißt, mit den Wappen des Bistumsadministrators Herzog Christian I. von Sachsen-Merseburg versehen und farbig gefasst worden ist.

Die Krypta

Aus den Querhausflügeln gelangt man über neuzeitlich veränderte Treppenanlagen hinunter in die Krypta. Sie ist der älteste Raum des Doms und in ihrer noblen Schlichtheit eine der wenigen aus so früher Zeit fast unverändert erhaltenen Hallenkrypten.

Drei Paare von gut gegliederten, zart profilierten Pfeilern teilen den Raum in drei gleich breite, vierjochige Schiffe. Die Pfeilerquerschnitte sind aus dem Quadrat entwickelt: Bei den östlichen und westlichen Pfeilerpaare treten an die Ecken des Quadrats Dreiviertelrundstäbe, zwischen denen aus der eingetieften Seitenmitte ein Keil in Form eines mehrfach fein abgestuften Steges heraus-

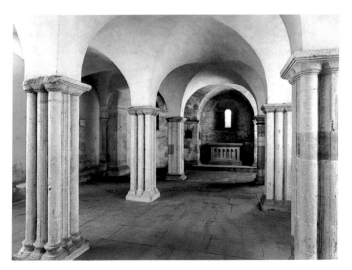

Krypta nach Osten

tritt, ein Motiv, das bei dem mittleren Pfeilerpaar umgekehrt wird, indem hier zwischen normal ausgebildeten Quadratecken halbe Rundstäbe an den eingetieften Seiten eingestellt werden. Basen und Kämpfer zeigen zarte Karniesprofile, die dem Pfeilerquerschnitt folgen. Die Kämpfer in rötlichem Sandstein heben sich von den Pfeilerschäften aus Kalkstein und grauem Sandstein ab. Die Wandpfeiler an den geraden Umfassungswänden der Krypta stehen auf einer umlaufenden Sockelbank; gegenüber den Freipfeilern sind sie schmucklos glatt. Besonders kräftig sind die beiden Apsiswandpfeiler ausgebildet, mit Schranknischen für das Altargerät. Gurtlose schlanke Kreuzgratgewölbe überspannen den Raum, der durch zwei halbverschüttete Fenster in der Apsis dämmriges Licht erhält (das nördliche Fenster wurde wie das entsprechende Chorfenster durch den Schlossbau von 1605 verstellt).

Der westliche Annexraum der Krypta, über dessen ursprüngliche Form und Funktion noch immer Klärungsbedarf besteht, diente seit hochromanischer Zeit der Reliquienverehrung. Das vormals farbige Relief an der Westseite des Türsturzes zeigt in flacher Mulde, überraschend realistisch ausgebildet, in einem Kreuznimbus die göttliche Hand im Segensgestus. Die nur bruchstückhaft überlieferte Inschrift hat man auch mit Rudolf von Schwaben in Verbindung gebracht, dessen Grab sich unmittelbar westlich des Annexes befindet: »*Möge dich diese Hand davor bewahren, Unrecht zu begehen!*«

Die Klausur:
Kreuzgang, Michaeliskapelle, Kapitelhaus

An die Südseite des Doms schließt sich die **Klausur** an, die ursprünglich der Domgeistlichkeit vorbehalten war. Von den einst vier Flügeln des **Kreuzganggevierts** sind nur drei noch vorhanden; der Nordflügel, der sich zweischiffig an der Kirche entlang zog, ist im 16. Jahrhundert mit dem alten Langhaus niedergelegt worden. Sie öffnen sich in stumpf spitzbögigen Arkaden aus der Mitte des 13. Jahrhunderts zu einem kleinen intimen Hof. An den Kreuzgangwänden sind im 19. Jahrhundert die zahlreich erhaltenen nachmittelalterlichen Grabsteine aufgestellt worden; zu den einstigen Grabstellen im Kreuzgang, dem von 1606 – 1818 als

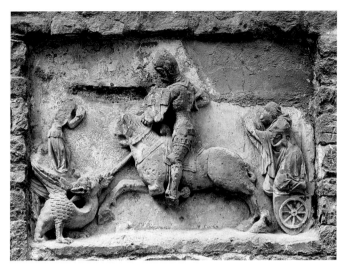

Sandsteinretabel vom Georgenaltar, um 1367

Kapitelsfriedhof genutzten Hof oder auch im Dom selbst haben die meisten von ihnen keinen Bezug mehr.

Ältester Teil des Kreuzganges ist das spätromanische tonnengewölbte Joch im **Westflügel** mit der vorgelagerten kleinen Kapelle, die jüngst zu einem »Raum der Stille« umgestaltet wurde. Als ein ungewöhnlicher Leuchter dient eine beschädigte, von einem Blockkapitell mit flachen Palmettenranken bekrönte Wendelsäule, vermutlich aus dem ehemaligen Kreuzgangnordflügel (2. Hälfte 12. Jahrhundert). Außen über dem Ostfenster ist das Sandsteinretabel vom ehemaligen **Georgenaltar** am Domlettner eingefügt, das 1367 von Bischof Friedrich von Hoym aus dem Nachlass des Dompropstes Heinrich von Ovsvelt in Auftrag gegeben worden war. Dieser ist auf dem Retabel als Stifter dargestellt. Auf seinem Wappenschild kniend, betet er zu dem heiligen Ritter, der auf den Drachen zusprengt, die bedrohte Jungfrau zu retten. Wie auch am Grabmal des Bischofs zeigt sich hier der Einfluss böhmischer Kunst der Parlerzeit (S. 63, Abb. S. 65 und 66).

Jüngster Teil des Westflügels ist das an die Kirche angrenzende Joch mit einem spätgotischen Netzgewölbe, um 1512/13 neu

aufgeführt im Zusammenhang mit dem Langhausbau. Das zugehörige Langhausportal, in seiner Formentwicklung zwischen nördlichem Querhaus- und Domhauptportal stehend, gibt dem Kreuzgang einen wirkungsvollen Abschluss.

Zum Domplatz hin öffnen breite neugotische Maßwerkfenster den Kreuzgang, nachdem der westliche Klausurtrakt abgebrochen wurde, in dem von 1575 bis 1880 das an der mittelalterlichen Domschule gegründete Domgymnasium untergebracht war. Das aus dem Gründungsjahr des Gymnasiums stammende Portal steht heute am alten Außenzugang zum Kreuzgang neben der ehemaligen Küsterei.

Im **Südflügel** des Kreuzgangs sind die mittleren der im Übrigen aus dem dritten Viertel des 14. Jahrhunderts stammenden Kreuzrippengewölbe unter Bischof Tilo erneuert worden, sodass sein Wappen auch hier zu finden ist. Von den spätgotischen Klausurgebäuden an und über diesem Kreuzgangflügel wurden für den Teilneubau des neugotischen Küstereigebäudes West- und Südfassade abgebrochen. Die Obergeschosswand zum Kreuzganghof hin blieb im Wesentlichen in ihrer mittelalterlichen Substanz erhalten (nur die Fenster wurden erneuert bzw. im westlichen Teil durch größere ersetzt). Die vom Kreuzgang zugänglichen Räume wurden jüngst für museale Zwecke ausgebaut: Gewölberäume für die »Merseburger Zaubersprüche« und andere seltene Handschriften der Domstiftsbibliothek wie das Sakramentar Bischof Thietmars oder die »Merseburger Bibel« (eine dreibändige illuminierte Vulgatahandschrift vom Ende des 12. Jahrhunderts); ein »Schatzraum« präsentiert einen prächtigen Seidenmantel aus dem Anfang des 11. Jahrhunderts, vermutlich ein Geschenk Heinrichs II. (traditionell als »Ottomantel« bezeichnet), dazu u. a. einige der bedeutendsten Flügelretabel des Doms (Übersicht über die Altarretabel, S. 68 ff.). Im Geschoss darüber gibt ein neugegründetes »Europäisches Zentrum für Romanikforschung« dem Südtrakt eine wichtige zusätzliche Funktion.

Der bedeutendste Raum der Klausur befindet sich am **Ostflügel**: die schon erwähnte ehemalige **Michaeliskapelle**, ein querrechteckiger hoher Raum, der ursprünglich bis an das Querhaus heranreichte und mutmaßlich auch eine Zeit lang als Kapitelsaal diente. Auch hier überlagern sich mehrere Bauvorgänge seit dem

Seidengewand, traditionell als »Ottomantel« bezeichnet, Anfang 11. Jh.

13. Jahrhundert. Gewölbe und Schlusssteine sind wohl am ehesten in die Mitte des 15. Jahrhunderts zu datieren. Nach den Steinmetzzeichen besteht jedenfalls kein Zusammenhang mit den Baumaßnahmen Bischof Tilos, der der Kapelle um 1500 das Obergeschoss aufsetzen ließ. In ihr ist seit der Jubiläumsausstellung zur 1000-jährigen Wiederkehr der Bistumsgründung 2004 das ursprünglich für die Vorhalle bestimmte, von Bischof Sigismund 1537 gestiftete Retabel des Heinrichsaltars ausgestellt (siehe S. 29).

Der Durchgang unter der Empore zum Kapitelhaus hin mündet in den intimen kleinen **Kapitelshof** – einen außergewöhnlichen Architekturraum, umschlossen von Bausubstanz vom 11. bis zum 21. Jahrhundert: Klausurostflügel mit Michaelis- und Corpus-Christi-Kapelle, Querhaus, Südostturm, Hauptapsis und Schlossostflügel, Kapitelhaus mit alten Portalen und modernem Treppenaufgang, Klausurmauer mit Hoftor zwischen Pfarrhaus und Klausur.

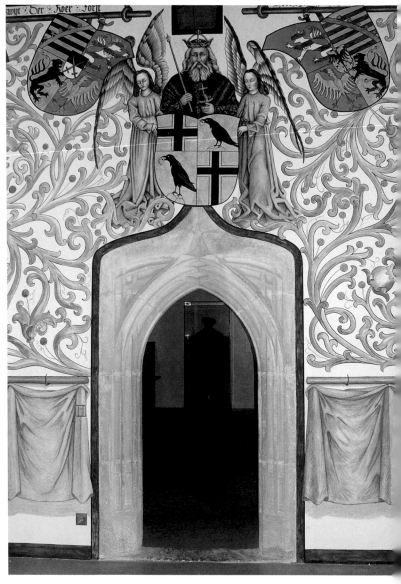

Kapitelhaus, rekonstruierte Ausmalung des Wappensaals, ursprünglich »1509«

Das **Kapitelhaus** entstammt großenteils spätromanischer Zeit (2. Viertel 13. Jahrhundert). Seine ursprüngliche Bestimmung ist nicht mehr mit Sicherheit zu ermitteln. Spätestens Mitte des 14. Jahrhunderts ist es ein Wohn- und Schlafhaus für die Domherren, eine vorherige Nutzung für einen Kapitelsaal und ein »*estuarium dominorum*« (ein heizbares Domherrenzimmer) nicht auszuschließen: Bis 1327 (unbekannt seit wann) pflegte man die Kapitelsitzungen in einer »*Capella sancti Iohannis ev.*« abzuhalten, die man mit guten Gründen im Kapitelhaus vermutet. 1356 ging dieses Patrozinium in einer neuen Marien- und Johanniskapelle auf, für die in diesem Jahr am Südende des Gebäudes, vermutlich in einem Teil der vormaligen Johanniskapelle, ein Raum abgetrennt und gewölbt wurde.

1505–1509 ließ Bischof Tilo von Trotha das Gebäude großzügig ausbauen; das Erdgeschoss erhielt Bohlendecken und große Fenster zur Flussseite hin, zwei Räume eine neue Ausmalung in der Art von Lauben mit großflächigem Rankenwerk. Einer davon wurde zum Wappensaal (inschriftlich datiert »*1509*«), in dem entsprechend dem Lehensbuch des Bischofs aus dem Jahre 1507 alle Vasallen des Bischofs mit ihren Wappen aufgeführt waren. Hier wurde die politische Absicht des Bauherrn besonders deutlich, wiesen doch die Wappenschilde zu Seiten des vom hl. Stifterkaiser und von Engeln gehaltenen bischöflichen Wappens »*Koer-Forst*« und »*Hertzogen zu Sachsen*« als Vasallen des Merseburger Bischofs aus! Leider ging diese historisch aufschlussreiche Ausmalung nach 1945 verloren. In der angrenzenden Kapitelstube sind bescheidene Reste einer qualitätvollen Rankenmalerei von anderer Hand erhalten geblieben.

Die **Marienkapelle** von 1356 ließ Bischof Sigismund von Lindenau zur »kleinen Kapitelstube« umgestalten, in der, 1535 beginnend, in größeren Abständen die aktuellen Wappenreihen der Domherren angebracht wurden (Ausstattung ebenfalls nach 1945 verloren).

Das damals nur leicht beschädigte, aber nicht mehr genutzte Gebäude verfiel in den Jahren nach dem Krieg. Mehr oder weniger engagiert betriebene Ausbauprojekte kamen zu keinem Abschluss. Erst Anfang der 1990er Jahre konnte das mittlerweile vom Einsturz bedrohte Bauwerk in seiner äußeren Hülle saniert und mit einem

Kapitelhaus von der Flussseite mit Terrassengarten

neuen Dachstuhl versehen werden. 2003 erfolgte ein neuer Innen-
ausbau für Bibliothek und Archiv des Domkapitels; die historischen
Räume des Erdgeschosses wurden einschließlich einer Rekonstruk-
tion der verlorenen Ausmalung des Wappensaales so weit wie
möglich dem spätmittelalterlichen Zustand angenähert. Sie dienen
wieder Ausstellungszwecken: Im Wappensaal und der benachbar-
ten ehemaligen Kapitelstube werden u.a. die Weiheurkunden der
Bischöfe Tilo von Trotha und Sigismund von Lindenau gezeigt,
dazu Gewänder aus der Amtszeit Bischof Tilos und eine Kasel von
Kardinal Albrecht, der Bischof Sigismund ordinierte. Eine ausge-
sprochene Rarität ist auch der Bildteppich des Bischofs Vinzenz
von Schleinitz. Hinzu kommen einige herausragende Gemälde und
Schnitzwerke (siehe S. 68 ff.). Die Marienkapelle bietet eine Ausstel-
lung zur Geschichte des Domkapitels. Das um 1700 ausgebaute
Obergeschoss hat die berühmten Bestände von Archiv und Biblio-
thek des Domstifts mit den »Zaubersprüchen« aufgenommen.

Auch das Umfeld wurde in einen würdigen Zustand versetzt –
»zauberhaft« ist nun auch der neu gestaltete **Kapitelsgarten** mit
seinen Terrassen über dem Fluss und dem Blick auf die romanische
Neumarktkirche jenseits der Saale.

Der Westbau

Überraschungen verheißt der Aufstieg zu den Westtürmen. Über den erwähnten Rampenaufgang zur einstigen »Kaiserempore« des 11. Jahrhunderts im Nordwestturm gelangt man zunächst in das untere Geschoss des Turmzwischenbaus, von dem aus die **Gewölbe** des Domes zugänglich sind. Hier kann man sie von oben betrachten und so u. a. nachvollziehen, wie beim spätgotischen Langhausbau zunächst der original erhaltene Dachstuhl über den Langhausmauern und den Längsarkaden der Freipfeiler aufgerichtet und danach die Einwölbung unter Dach vorgenommen werden konnte.

Das Obergeschoss des Turmzwischenbaus dient als Glockenstube. In ihr und den beiden Türmen ist eines der bedeutendsten mittelalterlichen **Geläute** Mitteleuropas untergebracht – acht Glocken, die noch in großenteils mittelalterlichen Glockenstühlen hängen.

»Bienenkorb«-Glocke, Ende 11. Jh.

Die drei ältesten stammen aus romanischer Zeit: eine kleinere, bienenkorbförmige »Theophilusglocke« mit der sorgfältig einge- tieften Inschrift »IN NOMINE DOMINI AMEN« (»*Im Namen des Herrn Amen*«, 2. Hälfte 11. Jahrhundert; in der Glockenstube), die »*Clinsa*« im Nordturm (was man mit »*Klingerin*« zu verdeutschen versucht hat, letztes Viertel 12. Jahrhundert) und ein inschriftloser schlanker »Zuckerhut« (datiert ins frühe 13. Jahrhundert; in der Glockenstube). Auf die lateinische Inschrift der »*Clinsa*« – »SIT DUM CLINSA SONAT TURBO PROCUL HOSTIS ET IGNIS« (zu deutsch: »*Wenn* ›*Clinsa*‹ *erschallt, sei Sturm, Feind und Feuer fern*«) – reimt die der größten erhaltenen Glocke, der »*Benedicta*«, im Südturm. Ursprünglich mit der »*Clinsa*« gleichzeitig entstanden, musste sie im späten 13. Jahrhundert umgegossen werden, wobei sie aber offensichtlich wieder ihre alte Inschrift erhielt: »DUM BENEDICTA SONAT SIT IN HIS BENEDICCIO SIGNIS« (»*Wenn* ›*Benedicta*‹ *[die* »*Gesegnete*«*] erschallt, sei Segen in diesen Zeichen*«). Die Inschrift ist in prächtigen breiten Majuskeln angelegt, darunter erscheint mehrfach der Siegelabdruck des Merseburger Bischofs Heinrich II. (1283–1301). Den besonderen Schmuck der klang- vollen großen Glocke bildet die meisterhafte Ritzzeichnung eines Segen spendenden Christus.

In der Glockenstube hängen die übrigen Glocken: »*Quarta*« und »*Nona*« (»Quarte« und »None«), beides Umgüsse aus dem Jahr 1458, mit Darstellung von Heiligen und dem Kleriker, der sie stif- tete; dazu eine namenlose Glocke von 1479 und schließlich die schmucklose jüngste, das Horaglöcklein von 1538.

Dieses beeindruckende Geläut ist vor wenigen Jahren sorgsam wiederhergestellt und für Dombesucher zugänglich gemacht worden. Zum historischen Bestand gehören auch die beiden vom Turminneren nicht zu sehenden flachen Schlagglocken außen am Nordturm: die Viertelstundenglocke von 1477 und die mehrfach umgegossene Stundenglocke von 1752, beide einst im benach- barten Halle hergestellt.

Im Südturm kann man dann noch höher hinaufsteigen bis in das oberste Geschoss und von diesem »**Belvedere**« hinabschauen auf die Domburg mit ihrem Bischofs- und Herzogsschloss und den Blick schweifen lassen über die Stadt und weit hinaus ins Merse- burger Land, das über lange Jahrhunderte hier seine Mitte hatte.

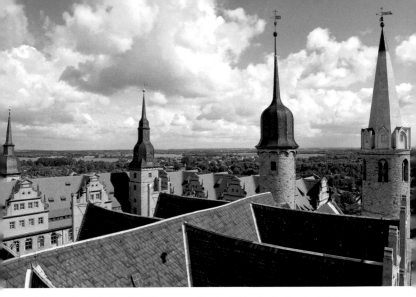

Blick aus dem Belvedere des Südwestturms über das Schloss in die Auenlandschaft

Die bedeutendsten Grabdenkmäler in chronologischer Übersicht

(Verweise auf die im Text besprochenen Grabmale in Klammern)

1080: Bronzegrabplatte **Rudolf von Schwaben** (Vierung, S. 38 f.)

Um 1250: Grabstein **Hermann von Hagen** (Vorhalle, S. 33).

Um 1370: Grabstein Bischof **Friedrich II. von Hoym** (1357–1382; Langhausnordwand): zu Seiten des lebensgroßen, fast vollplastischen Bischofsstandbildes vier kleine Figuren von Heiligen, deren Altäre er gestiftet oder dotiert hatte – eine auffällige, eigentlich unmittelalterliche Umkehrung der Größenverhältnisse zwischen Heiligen und Stifter; bei wohl beabsichtigter typologischer Ähnlichkeit der Bischofsfigur mit der des Erzbischofs Otto von Hessen († 1361) im Magdeburger Dom in Merseburg der Einfluss böhmischer Kunst der Parlerzeit bemerkbar (der Bischof mehrfach Gesandter der Meißner Markgrafen in Prag, u. a. 1366, als er für das Bistum ein mit goldener Bulle gesiegeltes kaiserliches Transsumpt für zerstörte oder beschädigte Merseburger Urkunden erlangte); das Grabmonument hat umfangreiche Reste seiner ursprünglichen Farbgebung bewahrt (siehe auch Georgsretabel, S. 55).

Um 1460: Grabstein Bischof **Johann II. Bose** †1463 (unter der Orgel, S. 33 f.).

1470er Jahre bis 1514: Bronze-Grabmäler für Bischof **Tilo von Trotha** (Nordquerarm, S. 46 ff.).

1526: Bronze-Epitaph Bischof **Adolf Fürst zu Anhalt** (ebd., S. 48).

1535: Wandgrabmal Bischof **Vinzenz von Schleinitz** (Langhaus-nordwand): mit Anklängen an die Ulrich Creutz zugeschriebene Frührenaissancekanzel im halleschen Dom; die massige Relieffigur des Bischofs sprengt fast den Rahmen der auf Kandelabersäulen ruhenden Rundbogennische; darüber kleine musizierende Engel-putten; Reste einer Farbfassung.

1577: Gedenkstein Domcustos **Julius von Komerstad** (Langhaus-südwand): der Gelehrte in Rundbogennische wie in einem Tür-bogen stehend, Reste von Farbfassung.

1584: Epitaph für Stiftshauptmann **Heinrich von Bila** (Langhaus-nordwand): durch Größe und bildnerischen Aufwand auffallender mehrgeschossiger Spätrenaissanceaufbau; typologische Reliefs mit manieristisch überlängten Figuren bilden gleichsam einen Altar, davor knien, naturalistisch in Lebensgröße dargestellt, der Verstor-bene und seine Frau, die »*ihrem lieben Hern ... uf ihren eigen Un-kosten dis Wergk setzen*« ließ.

1600: Grabstein für ein am Tag seiner Geburt verstorbenes Kind (**von Luckowin**, Südquerarm).

1611: Epitaph Propst **Jan von Kostiz** (Pfeiler gegenüber Kanzel): den Arbeiten des Magdeburger Bildhauers Christoph Dehne ver-wandt, qualitätvolles manieristisches Alabasterrelief nach der Offenbarung des Johannes, im Aufsatz Kardinaltugenden und Jakobs Kampf mit dem Engel.

Die **barocke Bildhauerei** im Dom allein bedürfte mit Spannweite ihrer Kunst, mit ihrer Ikonographie und der überraschenden Viel-gestaltigkeit ihrer Formen einer eigenen, ausführlicheren Darstellung; hier können nur die wichtigsten genannt werden:
1664 – 1738: Prunksarkophage der Fürstengruft (siehe S. 50 ff.), die qualitätvollen Entwürfe für die zinnernen Prunksarkophage der herzoglichen Gruft wahrscheinlich überwiegend den Merseburger Bildhauern Michael Hoppenhaupt (in Merseburg tätig ab Anfang der 1680er Jahre, † 1710) oder seinem bereits erwähnten Sohn

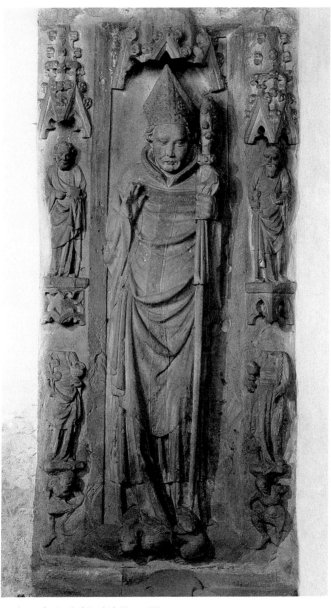

Grabstein für Bischof Friedrich II. von Hoym

Johann Michael (1685–1751, seit 1713 Hofbildhauer) zuzuschreiben; hervorzuheben die Särge für das Herzogspaar Christian I. und Christiane († 1691 bzw. 1700), ihren Sohn Herzog Philipp († 1690), Prinz Friedrich Erdmann († 1714) und seine Mutter Herzogin Erdmuth Dorothea († 1720), schließlich für das letzte Herzogspaar Heinrich und Elisabeth (beide † 1738).

1666: Doppelepitaph Hofmarschall Hans Albrecht Stirling v. Achil und Ehefrau (Südquerarm): ovales Doppelporträt in schönem Architekturrahmen mit Rebsäulen und Sprenggiebel, Tugendfiguren und Putti.

1680: Epitaph Hofmarschall Carl v. Dießkau (Langhausnordwand): über großem Wappen drei anmutige Putten, die an die nach Entwurf von Johann Heinrich Böhme d. Ä. von Johann Balthasar Stockhammer ausgeführten Engelputti an der Kanzel der Weißenfelser Schlosskapelle erinnern.

Mitra des Bischofs Friedrich II. von Hoym, Rückseite, dargestellt die Merseburger Nebenpatrone Maximus und Romanus sowie Heilige, deren Altäre der Bischof dotiert hatte, wohl böhmischer Herkunft, um 1370, jetzt Dresden, Rüstkammer

1693: Epitaph der »*Königlich Dennemärckischen Wohlverdienten Cammerjungffer*« Susanne v. Wolffersdorff (Vorhalle): fantasievoller umwölkter Obelisk mit Bildern aus dem Leben Jesu, in einer Blumen- und Fruchtgirlande umspielt von Engelputten, am Fuß Freifiguren Prudentia und Caritas, von überraschender Buntheit.

1696: Epitaph Moritz Gottfried v. Bieberstein († 1698), »*Ihr. Königl. Majest. in Pohlen, und Churfürstl. Durchl. zu Sachßen in obhabender Ober Vormundtschafft Herrn Hertzog Moritz Willhelms … Hochbestallter Hoff- und Hauss Marschall*«; düster bedrohlich in seiner überladenen Todessymbolik (Vorhalle).

1703: Epitaph »*Hoff-Rath*« Friedrich Kraußhold (Vorhalle); verschiedenfarbiger Marmor, Porträt zwischen Doppelsäulen und Trauerengeln: »*Mensch, bedenk das Endt*«.

Nach 1713: Epitaph Propst Otto Carl. v. Thümmel und Ehefrau Margareta Sophia v. Wolffersdorf (Querhaussüdwand), große ovale Inschriftkartusche, darüber allegorische weibliche Sitzfiguren zu Seiten einer Urne, unten geflügelte Maske, marmorierter Sandstein mit Vergoldungen; Johann Michael Hoppenhaupt zugeschrieben.

1720: Bronze-Epitaph »*Fürstl. Braunschweig-Lüneburgischen General-Major*« Chr. Julius v. Kragen und Ehefrau (Vorhalle); reich mit Fahnen, Wappen und Kriegssymbolen dekoriert.

1728: Epitaph Freifrau Christina Florentina Cregelia v. Zech (Nordquerarm): klarer, kräftiger Architekturaufbau um eine von Pilastern gerahmte große Schrifttafel, wie für Barockgrabmäler charakteristisch, seitlich anmutige allegorische Freifiguren von Caritas und Spes (Liebe und Hoffnung), darüber hält Prudentia (die Klugheit) ein Ölgemälde der Verstorbenen; Name des Bildhauers nicht überliefert; mit Bernini-Reminiszenzen, die Verwandtschaft zu Werken des Merseburger Hofbildhauers Johann Michael Hoppenhaupt augenfällig (Nordquerarm). Das Grabmal ihres Gemahls siehe 1760.

1755: Epitaph Kanzler August Just: datiert und signiert von Johann Heinrich Agner d. J., gutes Beispiel für das mitteldeutsche Rokoko (Langhauspfeiler vor der Orgelempore).

1760: Epitaph Dompropst Ludwig Adolf von Zech (Langhaussüdwand); Obelisk mit großen spätbarocken allegorischen Putten.

1773: Epitaph Domherr Heinrich Carl v. Tümpling (Langhaussüdwand); Beispiel für den Leipziger Frühklassizismus, Friedrich Samuel Schlegel zugeschrieben.

Die spätgotischen Altarretabel, Gemälde und Skulpturen in chronologischer Übersicht

Eine sichere Zuweisung der Retabel und Retabelteile zu bestimmten Altären ist nur in Ausnahmefällen möglich, zudem nicht bekannt ist, welche (ggf. ganz neuen) Patrozinien nach der spätgotischen Domerneuerung (bei der die Zahl der Altäre verringert, auch Patrozinien zusammengelegt wurden) welchen Altarplätzen zugeordnet waren (die bisherigen Untersuchungen zu den Altarpatrozinien haben die Unterschiede zwischen dem hochmittelalterlichen und dem spätgotischen Dom nicht berücksichtigt). Zugehörige Predellen oder Gesprenge blieben bei keinem der Retabel erhalten. Soweit Bildwerke bereits im Textzusammenhang behandelt sind, wird hier darauf verwiesen.

Flügelretabel (um 1480) mit älterer Madonnenfigur im Mittelschrein (3. Viertel 15. Jahrhundert), die Gemälde der Flügel von südwestdeutschem Maler nach zeitgenössischer Graphik von Martin Schongauer, innen Johannes d. T. und Laurentius vor Brokatgoldgründen, außen die Nebenpatrone Romanus und Maximus, deren Reliquien dem Merseburger Dom von Kaiser Otto II. geschenkt worden waren (jetzt am südwestlichen Vierungspfeiler).

Flügelretabel vom **Allerheiligenaltar** (um 1505), der in der Nordostecke der Bischofskapelle stand (siehe S. 46 f.): Bischof Tilo stiftete das Retabel mit finanzieller Unterstützung einer mit dem Altar verbundenen »Panisten«-Gemeinschaft (sie erhielten ihr tägliches Brot aus der Altarpfründe). Die Mitteltafel wie auf dem Epitaph des Bischofs ein sogenannter Gnadenstuhl: Gottvater mit der Taube des hl. Geistes und dem gekreuzigten Christus, dessen dornenbekröntes Haupt die Bildmitte bildet, umdrängt von vielen (»allen«) Heiligen, darunter, ihm besonders nahe, Maria und Johannes d. T. sowie Laurentius (hinter Maria), die Apostel (dem Rang auf dem Bilde nach: Petrus und Bartholomäus, Andreas und Paulus), die 14 Nothelfer und viele mehr (nicht alle zu identifizieren); Seitenflügel innen rechts die »Siebenschläfer«, links das »Mannawunder« mit vom Himmel segelnden Oblaten, außen die Dompatrone Johannes d. T. (vollständig zerstört) und Laurentius. Maler vermutlich nordwestdeutscher Herkunft (jetzt Südklausur, S. 56).

»**Hortus conclusus**« mit Einhornjagd (»*1515*«), wohl Epitaphgemälde, Querhausnordwand (siehe S. 49, Abb. S. 50).

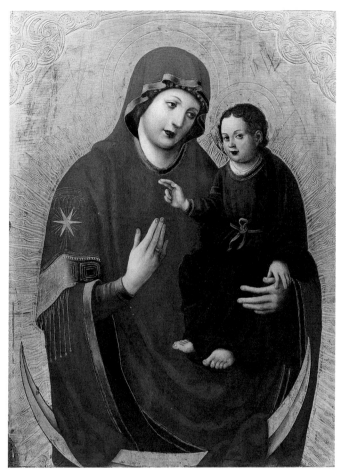

Triptychon eines Marienaltars, Mittelblatt mit »Byzantinischer Madonna«, um 1515

Marienaltar (um 1515): Das Triptychon mit der sogenannten »Byzantinischen Madonna« wahrscheinlich der Aufsatz des einstigen großen Marienaltars am Ostende des Langhauses vor der Kanzel. Die Madonnendarstellung nach dem Vorbild eines dem Evangelisten Lukas zugeschriebenen, Wunder wirkenden Gnadenbildes in der römischen Kirche Santa Maria del Popolo. Von einem

unbekannt gebliebenen Leipziger Maler, der als »*Meister der byzantinischen Madonna*« in die mitteldeutsche Kunstgeschichte eingegangen ist (jetzt Südklausur, S. 56).

Gregorsaltar (um 1515/16): ebenfalls dem »*Meister der byzantinischen Madonna*« zugeschriebenes Triptychon, auf dem Mittelblatt erscheint der gemarterte Christus leibhaftig dem die Messe zelebrierenden heiligen Papst Gregor, auf den Flügeln innen Augustinus und Ambrosius, außen Lukas und Markus (jetzt Südklausur, S. 56).

»**Gregorsmesse**« (»*1516*«): dasselbe Thema auf einer Predella unbekannter Altarzugehörigkeit, vom selben Meister, zeitweilig als Ersatz einer verlorenen Predella dem Retabel des Heinrichsaltars von 1537 hinzugefügt (jetzt Südklausur, S. 56).

»**Bose-Altar**« (»*1516*«): vier große Altarflügel, das Mittelblatt nicht erhalten, bis 1945 im Bose'schen Oberhof Frankleben, Herkunft aus dem Merseburger Dom nicht auszuschließen: die vermutlichen Innenflügel im geöffneten Zustand mit den vier Erzengeln, links oben Michael, unten Uriel, rechts oben Gabriel, unten Raphael, geschlossen innen links Papst Gregor d. Gr., rechts Hieronymus, auf den vermutlichen Standflügeln außen links Augustinus, rechts – in der Gesellschaft der drei Kirchenväter ungewöhnlich – Benedikt von Nursia. Die Werkstatt wird in Leipzig vermutet (jetzt Südklausur, S. 56).

Katharinenaltar (um 1515): Triptychon, Mittelblatt »Verlobung der hl. Katharina«, Flügel innen Hieronymus und Georg, außen Johannes d. T. und Laurentius; Cranachschule (jetzt Kapitelhaus, S. 60).

Kunigundenaltar (um 1517/18) in der Vorhalle: Sandstein-Retabel von Ulrich Creutz (siehe S. 30).

Flügelretabel (um 1520) mit älterer **Pietà** (Ende 15. Jahrhundert?) im Mittelschrein, die Gemälde auf den Flügeln aus dem Umkreis Lucas Cranachs d. Ä.: innen zu Seiten der Pietà der Evangelist Johannes und Maria Magdalena, außen Verkündigungsengel und Maria (jetzt am nordwestlichen Vierungspfeiler).

Flügelretabel (um 1520): an den Flügeln innen stark plastische Relieffiguren von Johannes d. T. und Laurentius (»*S. LORENSCZ*«) vor mit Brokat graviertem Goldgrund, außen fast vergangenes Gemälde der Verkündigung; im Mittelschrein ursprünglich nicht zugehöriges Relief aus anderem Zusammenhang: Maria mit Jesus-

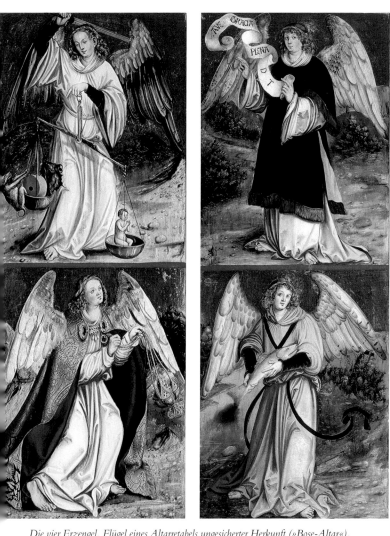

Die vier Erzengel, Flügel eines Altarretabels ungesicherter Herkunft (»Bose-Altar«),
»1516«

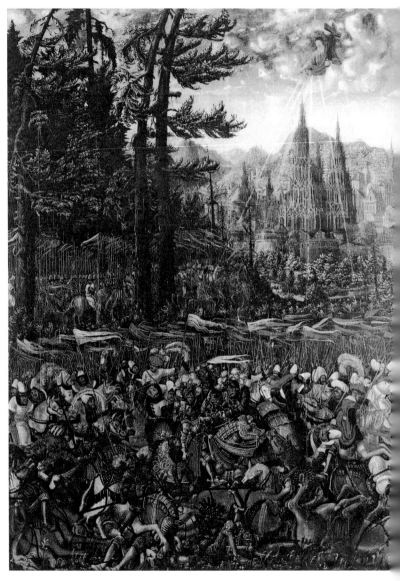

»Bekehrung des Saulus vor Damaskus«, Georg Lemberger zugeschrieben, um 1530

kind auf einer Rasenbank in ummauertem Garten, begleitet von Dorothea und Margareta; mitteldeutsch (?) (jetzt nördlicher Querhausarm).

Triptychon mit Madonna auf dem Halbmond in der Engelglorie (um 1530?): auf den Seitenflügeln innen links Katharina mit dem Schwert, rechts Barbara mit dem Kelch, außen links Christus und die Samariterin am Brunnen mit kniendem Stifter, rechts Christus und die Ehebrecherin; mitteldeutsch unter Cranach-Einfluss (jetzt Schausakristei »Gewandkapelle«, S. 42).

»Bekehrung des Saulus vor Damaskus«: Die himmlische Erscheinung Christi blendet Saulus, der vom Pferd stürzt (um 1530, in älteren Katalogen als »Heinrichs-« oder »Türkenschlacht« geführt), Georg Lemberger zugeschrieben (jetzt Kapitelhaus, S. 60).

Heinrichsaltar (1537) aus der Vorhalle: Simon Franck zugeschrieben (siehe S. 29, jetzt Michaeliskapelle, S. 56 f.).

»Goldene Madonna« auf der Mondsichel aus einem Flügelretabel (Ende 15. Jahrhundert): nürnbergisch geschulter Meister (vordem am Nordpfeiler vor der Orgelempore, jetzt Kapitelhaus, S. 60).

Hl. Margaretha aus einem Flügelretabel (um 1520): wohl aus einer Leipziger Werkstatt (vordem am benachbarten Südpfeiler, jetzt Kapitelhaus, S. 60).

»Goldene Madonna«, wohl aus einem nicht erhaltenen Flügelretabel, Ende 15. Jh.

DAS SCHLOSS

Das spätgotische Schloss des Bischofs Tilo von Trotha

Das Merseburger Schloss erscheint heute als ein Bauwerk der Spätrenaissance. Ein wesentlicher Teil der Bausubstanz aber, 1605–1608 von dem Baumeister Melchior Brenner bewusst in seine Architektur einbezogen, stammt von Bischof Tilos spätgotischem Schlossbau, an dem auch noch seine Nachfolger Adolf Fürst zu Anhalt, Vinzenz von Schleinitz, Sigismund von Lindenau und schließlich Michael Helding Sidonius tätig waren. Was sie hinterließen, war nicht nur für den zeitgenössischen Merseburger Chronisten Ernst Brotuff ein »*gewaltiges Schlossgebeude*«.

Der dreiflüglige Bau mit dem Dom gleichsam als seinem den Hof schließenden vierten Flügel war für die Entstehungszeit in der Tat ein gewaltiges Bauwerk – und das nicht nur im Verhältnis zu seinem Vorgängerbau oder überhaupt für Stadt und Bistum Merseburg, das eines der kleinsten in Deutschland war. Den eigentlichen Maßstab bieten die gleichzeitigen Burg- und Schlossbauten der Wettiner in Meißen, Dresden und Wittenberg vor dem Hintergrund der Anstrengungen der Merseburger Bischöfe, ihre Ebenbürtigkeit und die Reichsunmittelbarkeit ihres Bistums, damit auch ihren Stand als Reichsfürsten zu verteidigen – gegen den Zugriff eben der Wettiner, der mächtigen Kurfürsten und Herzöge von Sachsen, die das Hochstift zu mediatisieren und in ihren Territorialstaat einzugliedern trachteten. Was am Dom in der Berufung der Merseburger Bischöfe auf Heinrich II. als den kaiserlichen Stifter von Dom und Bistum in vielen bildlichen Darstellungen sinnfällig wird, das sollte vor allem die fürstliche Schlossanlage demonstrieren.

Die Realisierung zog sich in mehreren Bauetappen über Jahrzehnte hin. Namen von Baumeistern und Bildhauern sind nicht überliefert. Zur Baugeschichte im Einzelnen bleiben viele Fragen unbeantwortet, nicht zuletzt infolge der Überformung der spätgotischen Substanz im frühen 17. Jahrhundert und der weitgehen-

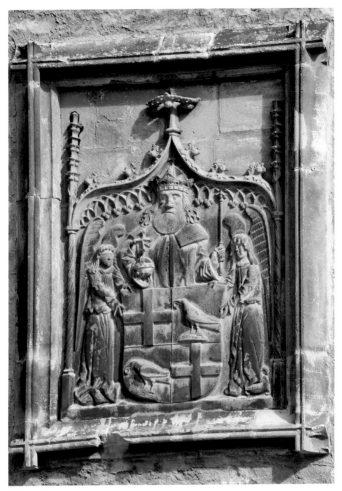

Wappentafel des Bischofs Tilo von Trotha außen am Westflügel über der ursprünglichen Einfahrt in den Schlosshof, um 1470

den Zerstörung des Ostflügels im letzten Weltkrieg wie auch der tiefen Eingriffe in die Substanz bei dessen Wiederherstellung.

Bischof Tilo von Trotha hatte 1470 von seinen Stiftsständen eine Getränkesondersteuer bewilligt bekommen, die ihm 1476

»*zcu noitdurfftigen gebuweden*« um weitere sechs Jahre bis 1482 verlängert wurde (eine weitere Verlängerung lehnten die Stände ausdrücklich ab, »*domit eß keyn recht davon werde*« – sie fürchteten ein neues Gewohnheitsrecht).

Bestimmte Gebäude wurden in der Urkunde nicht benannt, man darf aber vermuten, dass die Getränkesteuer unter anderem (vielleicht sogar vor allem anderen) der Erneuerung des Schlosses diente, denn das war das Hauptbauunternehmen des Bischofs. Jedenfalls war »*1483*« der neue Ostflügel als das eigentliche bischöfliche Wohngebäude vollendet, wie man aus einer großen Wappentafel am Nordgiebel schließen kann. Da die nächstfolgenden Wappentafeln von »*1489*« am unmittelbar angrenzenden Teil des Nordflügels angebracht sind, erschiene ein weiterer Baufortgang am Nordflügel Richtung Westen bis hin zum Westflügel als dem letzten Bauabschnitt zu Bischof Tilos Zeiten folgerichtig.

Es gibt jedoch außerhalb des Ostflügels (in dem seit seinem Wiederaufbau keinerlei ältere Hölzer mehr vorhanden sind) ältere dendrochronologische Befunde an wiederverwendeten Hölzern, u.a. aus den 1470er Jahren und auch schon aus dieser Zeit eine demonstrative bronzene Wappentafel über der ursprünglichen Schlosseinfahrt unmittelbar neben dem Dom (Abb. S. 75). Der Neubau des Ostflügels als des bischöflichen Wohngebäudes muss demzufolge nicht den Beginn der spätgotischen Schlosserneuerung unter Bischof Tilo bedeutet haben.

Der letzte Bauabschnitt unter Bischof Tilo, durch dendrochronologische Datierung bestätigt, war tatsächlich der **Westflügel**, aber nur sein südlicher, unmittelbar an den Dom angrenzender Teil, südlich der heutigen, jüngeren Durchfahrt. Dieser Teil des Westflügels hatte einst, wie noch auf der Zeichnung der Domburg (Abb. S. 2) aus der Zeit um 1660 zu erkennen, nach Norden und Süden gerichtete Stufengiebel und auch eine eigene Durchfahrt. Sein Dachstuhl (1507/08 d.) wurde 1508 oder 1509 aufgerichtet, das Gebäude also unmittelbar vor dem Dombaubeginn und zeitgleich mit dem Kapitelhaus fertiggestellt. Er muss ursprünglich, mit der demonstrativen bronzenen Wappentafel über der Einfahrt, ein monumentales Torhaus gebildet haben – das aber hatte an dieser Stelle nur dann einen Sinn, wenn der hier durch das Tor geöffnete Hof ringsum geschlossen war.

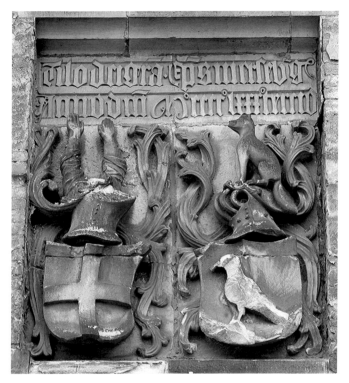

Wappentafel des Bischofs Tilo von Trotha an der nördlichen Giebelwand des Ostflügels, 1483

Der größere, nördliche Teil des Westflügels ist laut Wappen und dendrochronologischer Datierung des Dachstuhls bis 1526 unter Bischof Adolf Fürst zu Anhalt neu errichtet und von seinem Nachfolger Vinzenz von Schleinitz fertiggestellt worden (Wappentafeln beider Bischöfe von 1526 bzw. 1527 an der Hofseite), Bausubstanz aus Bischof Tilos Zeit lässt sich hier nicht mehr nachweisen. Will man nicht annehmen, dass Bischof Tilo an dieser Stelle selbst schon ein Gebäude errichtet hätte, das bereits von seinen unmittelbaren Nachfolgern durch einen vollständigen Neubau ersetzt worden wäre, muss hier vorher ein älteres Gebäude (oder aber eine feste Mauer) bestanden haben.

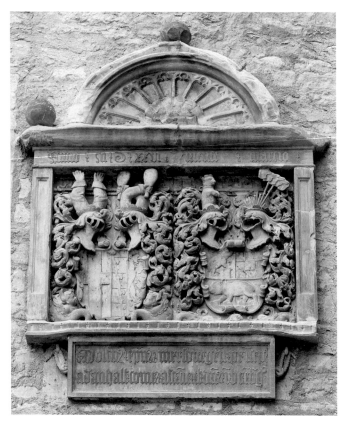

Wappentafel des Bischofs Adolf Fürst zu Anhalt am Westflügel, 1526

Das war vermutlich auf der Nordseite der Fall: Hier ragte in der Mitte ein älterer quadratischer Turm aus der Front heraus, die vor Errichtung des vorgelagerten Zwingers um 1450 wahrscheinlich zugleich die Burgaußenmauer war. Vermutlich hat erst Bischof Vinzenz von Schleinitz, dessen Wappen man hier findet, den westlichen Teil des Nordflügels zwischen Westflügel und Hofstube neu erbauen lassen.

Der Chronist Brotuff berichtet, dass Bischof Vinzenz Küchenhaus, Backhaus, Reisigenstall und Brauhaus errichten ließ: Der

Reisigenstall ist mit dem größeren nördlichen Teil des heutigen Vorschlosses identisch, die Küche wurde nachträglich in den von Bischof Adolf errichteten großen Saal im Westflügel eingebaut, und so darf man vielleicht auch »*Backhaus*« und »*Brauhaus*« direkt im Schloss, vermutlich im unmittelbar angrenzenden Teil des Nordflügels suchen. (Diente die dortige große Kelleranlage, das einzige mittelalterliche Kellergewölbe, das nicht erst nachträglich in den Bau eingefügt wurde, ursprünglich als Braukeller?)

Der erwähnte große Saal im Erdgeschoss des Westflügels, mit Kreuzgratgewölben auf halbsäulenförmigen Wandvorlagen, nahm die ganze Breite des Schlossflügels ein und reichte ursprünglich von der Durchfahrt, deren Scheitelstein ein undatiertes Wappen des Bischofs Vinzenz trägt, bis an die nördliche Außenmauer des Schlosses (Innenmaße von Wand zu Wand rund 7,70m × 27m, annähernd die Länge des Domlanghauses!). Für den zeitlich unmittelbar anschließenden Kücheneinbau wurde über dem ersten Obergeschoss im Winkel von Nord- und dem damals noch kürzeren Westflügel ein gewaltiger Rauchfang hochgeführt – eine Schlossküche etwa der Art und Größe, wie sie in Schloss Allstedt erhalten ist.

1537 ließ Bischof Sigismund das »Torhaus« Bischof Tilos zur bischöflichen Kanzlei ausbauen, nach den Steinmetzzeichen am Portal zu urteilen durch die gleiche Werkstatt, die unter der Leitung von Hans Mostel um diese Zeit die Heinrichskapelle im Dom umgestaltete (siehe S. 28f.). Gleichzeitig wurde an Nord- und Ostflügel gebaut (Wappen des Bischofs am Kellerdurchgang vom Ost- zum Nordflügel, datiert »*1537*«).

Den letzten Bauabschnitt bildete die Einwölbung des großen zweischiffigen Kellers im Ostflügel mit dem neuen Außenzugang unter dem Altan in der Nordostecke des Schlosshofes, von dem Chronisten Brotuff (1557) Bischof Michael Helding zugeschrieben. Ein Wappen von ihm findet sich über dem Altan am Kammerturm, wohin man es erst nach dessen Aufrichtung 1606 verbracht haben kann – vermutlich in der Nähe des ursprünglichen Anbringungsortes.

Die neue dreiflüglige Schlossanlage hatte noch nicht die Geschlossenheit des heutigen Baus: Der Ostflügel war niedriger und kürzer; er reichte nicht bis an den Dom heran, mit dem er

vermutlich durch einen brückenartigen Übergang zur Bischofs-
kapelle im nördlichen Querhausarm verbunden war. Auch West-
und Nordflügel hatten zunächst nicht ihre heutige Länge. Die Steil-
dächer etwa in der Neigung des heutigen waren, wie heute noch
das Domlanghaus, nach Aussage des Chronisten Voccius (1611)
mit Schiefer gedeckt und mit vielen »Türmchen«, »turriculis«,
geschmückt, worunter man sich vielleicht fialengeschmückte
gaupenartige Zwerchgiebel vorstellen darf.

Trotz aller mehr oder weniger umfangreichen Veränderungen
durch die Nachfolger aber durfte dem Chronisten Brotuff »das
nawe gewaltige Schlosgebeude, wie es noch heute dieses 1557. jares
steht, … allenthalben« zu Recht als das Werk des Bischof Tilo von
Trotha erscheinen; denn die Konzeption des Schlosses als eine
dreiflüglige Anlage, die den Dom als vierten Flügel in sich schließt,
geht auf ihn zurück. Die Domerneuerung von 1510 – 1517 war für
Bischof Tilo tatsächlich der krönende Abschluss des ehrgeizigen
Schlossbaus. Wohl nicht ohne Grund glaubte der Autor der
Bischofschronik ihn gegen eventuelle Missverständnisse der Nach-
welt verteidigen zu müssen, als hätte er den Dom nur erneuern
lassen, »damit niemand etwa denken könne, er sei weltlichen Dingen
mehr als geistlichen zugeneigt« gewesen.

So gesehen ist nicht nur die zeitliche Nähe zum Bau der kur-
fürstlichen Albrechtsburg (1471 – 1485) in Meißen kein Zufall. Im
Ganzen bescheidener und mit schlichterer Innenraumgestaltung,
ist das Merseburger Schloss im Sinne der Entwicklung von der
spätmittelalterlichen Burg zum Wohnschloss der Renaissance eine
Weiterführung der großartigen Meißner Neuerung. In Merseburg
entstand eines der ersten reinen Wohnschlösser in Mitteldeutsch-
land, zudem, wenn man den Dom als vierten Flügel des Schlosses
einbezieht, auch eine der ersten monumentalen Vierflügelanlagen.
Eine Voraussetzung dafür hatte um 1450 Bischof Johann II. Bose
mit der Anlage des Zwingers um die ältere Anlage geschaffen.

Ob man freilich von einer sinnvollen Nutzung dieses »gewal-
tigen«, realiter jedoch den Verhältnissen des kleinen Bistums ent-
wachsenen Schlosses sprechen konnte, erscheint fraglich, wenn
man die Schilderung der Situation vor dem Schlossumbau zu
Anfang des 17. Jahrhunderts durch den schon erwähnten Chro-
nisten Johannes Voccius (1611) liest.

Das Spätrenaissanceschloss des Administrators Herzog Johann Georg von Sachsen

Repräsentativ zu residieren blieb Fürstenpflicht: So begann Johann Georg, jüngerer Bruder des in Dresden regierenden Kurfürsten Christian II. und 1603 als Bistumsadministrator mit 18 Jahren gerade volljährig und regierungsfähig geworden, in »Fürstlicher Bau-Lust« (so der nachgerade verpflichtende Titel eines Architekturhandbuchs aus dieser Zeit) als erstes mit der Vorbereitung eines großen Bauvorhabens, um das Bischofsschloss, das seit dem Weggang des letzten Bischofs Michael Helding 1558 nicht mehr zu repräsentativen Wohnzwecken genutzt worden war, »zu vorbessern« und »zu vorneuern«.

Am 9. Mai 1603 hatte er die Huldigung entgegengenommen und wollte sich seine eigene, repräsentative Residenz nach den Maßstäben seiner Zeit schaffen. Dass er einmal seinem nur wenig älteren Bruder als Kurfürst folgen würde, der selbst erst 1601 die Mündigkeit für sein Amt erreicht hatte, damit war kaum zu rechnen. Tatsächlich aber starb Christian bereits 1611 im Alter von nur 27 Jahren ohne Erben, und Johann Georg wurde sein Nachfolger. Als Kurfürst führte er – wie seine Vorgänger – die Merseburger Bistumsadministration von Dresden aus, wo er auch 1604 geheiratet hatte. Nach Merseburg kam er als Kurfürst nur selten.

Sein Bauvorhaben hatte er selbst dem Merseburger Stiftstag des Jahres 1604, dem mit einem Kostenvoranschlag auch das Schlossbaumodell vorgestellt wurde, folgendermaßen begründet: Man habe »das Schloß alhier, nicht allein unformlich, undt ungemechlich, sondern auch dermaßen baufellig befunden«, sodass er es für notwendig erachte, »solch hauß forderlichst in dach undt fach zu vorbessern, auch zur wonungk förmlich undt bequem, dieses Stiffts zue nuczs, und ehren, zu vorneuern.«

Dazu sollte im Einzelnen der Ostflügel um »ein neu gebeude« bis an den Dom verlängert und im Übrigen, wie wohl auch der Nordflügel, aufgestockt werden (der vielfach verunklärte, unübersichtliche Baubefund lässt bislang keine eindeutige Interpretation zu), ein neuer steinerner Gang sollte eine andere gangartige Verbindung vom Ostflügel zum Dom ablösen, der Hauptzugang

über einen neuen Treppenturm, den »Kammerturm«, sollte eine »zierliche Thür« erhalten, ein »neu Zierlich Thor zur Einfarth« war auch als Hauptportal zum Nordflügel geplant, dazu noch der als »Althan« bezeichnete Prunkerker am Nordflügel; die Fenster sollten vergrößert werden, der Sandstein für die Werksteinteile sollte aus dem »Taucher Steinbruche« (wohl bei Hohenmölsen) kommen. Kalkuliert wurden die Gesamtkosten »ohne die fuhr uff der Achse unndt hierüber ohne bezahlungk 60. Eichen zue Pfosten undt breten, 24. trabes Eichen zue Mauerlatten«, sehr exakt auf 20 523 Gulden, 15 Groschen und 6 Heller.

Baubeginn war am 10. April 1605: »Ist der anfang gemachet zu dem neuen schloß Bau zu Merseburgk«, notierte der Merseburger Chronist Georg Moebius. Näheres zum Bauablauf ist den Turm-urkunden zu entnehmen, von denen 1846 bei Anbringung von Blitzableitern Abschriften angefertigt wurden (heute im Landes-archiv Merseburg).

Statt der im Konzept benannten »zwene Wendelstein« wurden drei Treppentürme neu gebaut, als erster der »Pagenturm« am Westflügel: Der »erste grundstein zu diesem Schnecken« wurde am 27. Mai 1605 gelegt, das Mauerwerk, nachdem man die »Schneckentritt« bereits »den winter zuvor … in vorath« gemacht hatte, »in sechstzehen wochen« (!) gefertigt und schon am 19. September »das Holtzwergk darauff gesatzt«. Eine zugehörige, um-ständlich in lateinischer Sprache abgefasste Urkunde ist auf den 23. September 1605 datiert; die Jahreszahl steht auch auf der Wetterfahne.

Im gleichen Jahr wurde das über vier Meter tiefe Fundament für den Kammerturm in der nordöstlichen Hofecke ausgeschachtet und mit dessen Bau begonnen: »Anno 1605. den 5. Augusti Ist der Erste Grundstein zu diesem Wendelstein geleget, und also der Grundt, welcher Acht elln tieff, diesen Herbst heraußgemauert wor-den. Anno 1606. denn 30. Juniy Ist der Erste Tritt ann diesem Wendel-stein vorleget worden, und diß Jar, bis Fünff eln hoch, under die Haube gebracht worden.« Am Jahresende 1606 fehlten also noch fünf 5 Ellen (nach heutigem Maß 2,80 m) an der vollen Höhe des steinernen Turmschafts.

Der zeitgenössische Chronist Voccius berichtet, dass bereits am 18. Oktober 1606 Herzog Johann Georg »mit seinen Brüdern

Links: Monogramm und Meisterzeichen von Melchior Brenner am Gewölbe des Kammerturmes (»MB / BM« – Melchior Brenner / Baumeister).
Rechts: Meisterzeichen von »M. SIEMON HOFFMAN STEINMETZE«
auf einem Medaillon an der Untersicht der Wendeltreppe des Kammerturms

Christian II., dem Kurfürsten von Sachsen, und August, dem Administrator von Zeitz, nach Merseburg kam und sie eine fröhliche Einweihung des freilich erst zum Teil fertigen neuen Schlosses feierten«. Der Kammerturm müsste demzufolge damals vermutlich schon benutzbar gewesen sein und weitgehend wohl auch schon der Ostflügel mit seinem Verlängerungsbau. Fraglich ist hingegen, ob auch das zierliche sternförmige Rippengewölb des Kammerturms unterhalb des (den 1606 erreichten Zwischenabschluss des Turmbaus markierenden) Gesimses damals schon vollendet gewesen sein könnte.

Aber erst im folgenden Jahr, am 29. Juni, setzten der Schieferdecker Michael Stendell aus Weißenfels und der Zimmergeselle Jacob Roß (Rosch?) Turmknopf und Wetterfahne auf. Die Turmurkunde nennt die wichtigsten der am Bau Beteiligten: Melchior Brenner, *»Steinmetz, und Churfüstlich Sechssischer bestalter Baumeister, unnd Bürger zue Dreßden«*, Meister Simon Hoffmann, *»Bürger und Steinmetz zue Freibergk, damals Wergkmeister alhier, unnd des Baues Pollierer«*, sowie die Meister Nickel Zimmermann *»Maurer-Pollierer«* und Lorentz Petzolt *»Zimmermann«*, der *»das*

Dach uffm Thorm gemacht« hat. Brenner und Hoffmann als die Hauptmeister des Schlossbaus werden auch in der Turmurkunde des Pagenturmes genannt, während dort als Maurermeister Adam Mehner aus Plauen und als Zimmermeister Michael Beger aus Dresden verantwortlich waren: Herzog Johann Georg begnügte sich ganz offensichtlich nicht mit einheimischen Künstlern und Handwerkern.

Letzter großer Bauabschnitt war der Nordflügel, der mit Hauptportal und Prunkerker die Hauptakzente setzte und in Gestalt des »Konditorturms« auf der Gartenseite den dritten neuen Treppenturm erhielt. Auf ihn dürften sich die Arbeiten in den Jahren 1607 und 1608 konzentriert haben. Den Bauabschluss am Turm – und damit auch am Gesamtprojekt – vermelden wiederum zwei Turmurkunden, ausgestellt »*im vierten Jahr seit Beginn der Erneuerung und Renovierung dieser bischöflichen Gebäude*«: »*Den 15 Juli Ao 1608 ist dießer Knopf durch Jacob Roßen Zimmermann aufgesatztt, Ist damals her Johan Von Costitz F. Sax. Vornehmer geheimbter Rahtt Unnd dießer Zeidt Hofmarschalck Zu Dreßden, Präsident unnd Thumprobst Zu Marßburgk, Oberster Bauebevehlichhaber geweßen, Melcher Brenner Chur Unndt Fürstlicher S. Bestalter Baumeister Und Steinmetz uber dießen gantzen baue, Hat diß werck durch Gottes Unnd der werckleuthe hülff verrichtet, ...*«

Die geringsten Veränderungen an den drei Schlossflügeln scheinen am Westflügel vorgenommen worden zu sein, der seine alten Dächer von 1509 beziehungsweise 1526 behielt und nur durch den Pagenturm neu erschlossen wurde. Ost- und Nordflügel wurden hingegen so tiefgreifend umgebaut, dass man schon von Neubauten sprechen darf.

Am Nordflügel ist das nicht auf den ersten Blick zu erkennen: Brenners Vorliebe für die Wiederaufnahme spätgotischer Formen – nicht untypisch für die Zeit der Spätrenaissance mit ihrer manieristischen Baugesinnung, zu der auch die sogenannte Nachgotik gehört – zeigt sich hier vor allem an der Weiter- oder Wiederverwendung spätgotischer Vorhangbogenfenster, die er an diesem Flügel konzentriert zu haben scheint: originale aus spätgotischer Zeit, die er nur in ihren Proportionen streckte, gewissermaßen höher machte, und zahlreiche, von seinen Steinmetzen völlig neu angefertigte. Die Vorhangbogenfenster sind auf die beiden Ober-

geschosse des Nordflügels beschränkt und passen dort genau zu den offensichtlichen Brenner'schen »Zutaten«: Sowohl auf der Gartenseite neben dem Konditorturm wie auf der Hofseite neben dem Prunkerker schließen sie nahtlos aneinander an. Brenner spielt sogar mit dem Motiv des Vorhangbogenfensters, indem er neben dem Untergeschoss seines Erkers zwei neue, rustizierte Vorhangbogenfenster anbringt, die zwischen Erker und den anschließenden »spätgotischen« Fenstern vermitteln. Für das Obergeschoss wählt er dann eine andere Gestaltung und stellt hier die »alten« Fenster unmittelbar neben den Erker.

Originale Bausubstanz aus Bischof Tilos Zeit scheint nur im östlichen Erdgeschossbereich mit der Davidspforte und in den beiden darüber gelegenen Obergeschossen erhalten geblieben zu sein. Der große Saal in diesem Bereich, die sogenannte Hofstube, dessen zugehörige Fenstergewände wohl in der ersten Hälfte des 19. Jahrhunderts beseitigt worden sind, verdankt seine Gestalt wahrscheinlich ebenfalls Melchior Brenner, der die schöne hölzerne Stülpdecke und den Mittelpfeiler mit seinen geschnitzten spätgotischen Prophetenbüsten aus ursprünglich anderem Bauzusammenhang hierher verbrachte. Nur als Vermutung kann die Überlegung geäußert werden, dass sich in den Obergeschossen dieses Schlossteils die Privatkapelle des Bischofs befunden haben könnte und dass sowohl die Davidspforte als auch die Holzdecke mit ihren Skulpturen in diesen Zusammenhang gehörten. Unterzüge (nach dendrochronologischer Datierung von 1457 bzw. 1471) und Decke waren übrigens nach jüngst vorgenommenen Farbuntersuchungen ursprünglich farbig gestaltet, u. a. blau mit Smalte, gestoßenem Kobaltglas auf Kreidegrund, wobei diese Farbfassung durchaus zu einer anderen, älteren baulichen Situation gehört haben könnte.

Bei diesem, so vielleicht doch nicht in diesem Umfang von Anfang an geplanten Erneuerungsarbeiten konnte es nicht beim ursprünglich veranschlagten Kostenumfang bleiben. Die Baukosten waren am Ende mehr als doppelt so hoch wie geplant: sie betrugen »*Summa Summarum aller dieser ausgaben, So wegen des Fürstl. Säx. Schlos Baues ausgegeben, auch in Rechnung vorschrieben 42 957 g 20 gr 1 heller*«! Als Begründung zu dieser weit überzogenen Bausumme stellte Herzog Johann Georg 1608 denn auch

fest, dass »*bey volnfuerunge dieses gancz Nottwendigen (!) Baues, sich augenscheinlich befunden, das an den vorigen Gebeuden fast gar nichts, denn etzliche gar wenigk Mawren, hat können erhaldten und zue nucz gebracht, Dagegen aber an vielen unterschiedenen orten, die gemach gancz von grunde aus, mußen erhaben, alle tachung, decken, fenster, thüren, sampt andern eingebeuden von newes gefertiget … worden.*«

Das »*Vorzeichnus aller der Schuldt, So wegen des Fürstlichen Sächsischen Schloß Baues alhier zue Märßburgk angeborget*« führt mit Zinsen 24838 Gulden, 15 Groschen, 2 Heller auf. »*Am 31. Januar [1609] hielt unser Erlauchter Fürst einen Stiftstag ab und forderte, die Ausgaben, die er über den 1604 bewilligten Beitrag hinaus aus seinem Schatz auf das Schloß gewendet hatte, sollten ihm wieder erstattet werden. Man hat ausgemacht, daß diese Gelder auf die Untertanen nach Verhältnis verteilt und in einem Zeitraum von 6 Jahren bezahlt würden.*« (Voccius)

Durch den großartigen Brenner'schen »Umbau« wurde – Ironie des Schicksals – das Schloss, mit dessen Bau sich einst die Bischöfe gegen die Wettiner behaupten wollten, zu einem Schloss der Wettiner – und zu einem der bedeutenden Schlossbauten der deutschen Spätrenaissance.

In Melchior Brenner war ein Architekt gefunden, der in der manieristischen Baugesinnung seiner Zeit Überkommenes zu respektieren und mit seinen eigenen Mitteln neu zu akzentuieren vermochte. Beabsichtigt als Modernisierung des spätgotischen Bischofsschlosses, von dem Grundriss und Baumassengliederung im Wesentlichen übernommen werden konnten, geriet das Vorhaben bei rationalem, zügigem Bauverlauf weitgehend zum Neubau als prächtiges Spätrenaissanceschloss, bei dem »*fast gar nichts, denn etzliche gar wenigk Mawren, hat können erhaldten…*« werden.

Melchior Brenner wusste Monumentalität und Repräsentativität zu steigern: Von großer Wirkung war die Verlängerung der Saalefront des Schlosses bis unmittelbar an den Dom heran, wodurch auch der Hof allseitig geschlossen wurde – was von besserwissenden Merseburger Hofleuten als »*Unbesonnenheit des Baumeisters*« getadelt wurde: Die eindrucksvolle Architekturfront über dem Fluss mit den Giebeln der Zwerchhäuser, den Turmhelmen von Dom und Schloss, das alles zielte auch auf Fernwirkung ins Land.

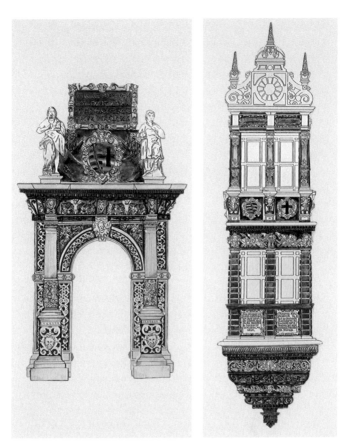

Hauptportal (links) und Prunkerker am Nordflügel, Farbrekonstruktion nach Befund Dietrich Rehbaum

Qualitätvoll ist auch Brenners manieristischer Bauschmuck aus Antikenmotiven und spätgotischen Elementen an der Hoffassade des Nordflügels. Ein Kabinettstück ist die Wendeltreppe des Frei-berger Bildhauers Simon Hoffmann im Kammerturm (Abb. S. 107). Von den ursprünglich in allen Geschossen bis ins Dachgeschoss vorhandenen bemalten Holzdecken sind nur im Nordflügel einige, z. T. fragmentarisch, erhalten.

Von der äußeren Pracht des Baus fehlt heute leider Wesentliches: die »Haut«, der zum Teil ornamental in Grau auf Weiß bemalte Putz und vor allem die kräftige Farbigkeit an markanten Stellen, den Portalen, Wappentafeln und Fenstergewänden, insbesondere an dem berühmten Prunkerker mit seinem einst dominanten herrschaftlichen Rot, der Farbe der Macht.

Die barocke Residenz der Herzöge von Sachsen-Merseburg

Auch in der Zeit des Herzogtums Sachsen-Merseburg, als von 1653 bis 1738 eine Sekundogenitur der Wettiner im Merseburger Schloss residierte, wurden bauliche Veränderungen vorgenommen, wenn auch nicht mehr so einschneidend wie am Anfang des Jahrhunderts.

Kurfürst Johann Georgs dritter Sohn Christian, vom Merseburger Domkapitel 1650 zum künftigen Administrator des Hochstifts postuliert, bezog 1653 seine Residenz im Merseburger Schloss, ohne bereits die volle Regierungsgewalt übernehmen zu können; der Kurfürst behielt sich die Stiftsadministration vor, er starb 1656. Im Jahr darauf regelte ein »freundbrüderlicher Hauptvergleich« Regierungsgrundsätze und territoriale Aufteilung des Kurfürstentums zwischen den vier Söhnen: Johann Georg II. wurde Kurfürst in Dresden, Augustus Herzog von Sachsen-Weißenfels (residierte als Administrator des Erzstifts Magdeburg in Halle), Christian Herzog von Sachsen-Merseburg und Moritz Herzog von Sachsen-Zeitz. In einem weiterhin gemeinsamen Rahmen erlangte Herzog Christian damit in Merseburg seine Unabhängigkeit.

In den folgenden Jahren bemühte er sich um eine Modernisierung der Residenz. 1665 erhielt das Schloss eine neue Einfahrt; *»denn da sonsten das Thor gleich einging an dem Orthe, da ein eisern Gitter«* war (unter der bronzenen Wappentafel Bischof Tilos), *»so ist solch Thor zugemauert, und auf der Seiten an dem Reit-Stall ein schöner Thor-Weg angeleget, daß man erstlich durch den [erweiterten] Vorhoff gehen muß, ehe man in das rechte Schloß kommet«* (Moebius, 1668). Das an der Westseite des Vorhofs gelegene Ge-

bäude, der alte »*Reisigenstall*« aus der Zeit des Bischofs Vinzenz von Schleinitz, wurde dazu nach Süden verlängert. Nach Norden blieb der Vorhof durch ein älteres Gebäude (seine Entstehungszeit ist unbekannt) in westlicher Verlängerung des Schlossnordflügels zum Zwinger hin abgeschlossen.

Dendrochronologische Untersuchungen haben die Angaben des Chronisten Vulpius (1700) bestätigt, dass Herzog Christian »*die Alt-Väterischen Giebel geändert, das Theil gegen Abend herrlich ausgeputzet*« habe. Während der Dachstuhl des Westflügels mit Ausnahme des eckturmartigen Giebelhauses über der Ecke von West- und Nordflügel eindeutig in zwei getrennten Bauphasen im ersten Viertel des 16. Jahrhunderts errichtet wurde (siehe S. 78), stammen die tragenden Hölzer der Giebelhäuser wie die des neuen »Eckturmes« von Bäumen, die erst im achten Jahrzehnt des 17. Jahrhunderts gefällt wurden (Fälldaten zwischen 1671 und 1677). Herzog Christian I. ließ also Giebelhäuser und Eckturm denen von Ost- und Nordflügel aus dem frühen 17. Jahrhundert in Form und Größe angleichen.

Vulpius berichtet weiter, Herzog Christian habe »*das gantze Schloß renovirende mit viel Fürstlichen Gemachen, Zimmern, Stuben und Kammern vermehrt und geziert. Daß nunmehr auch zugleich darinnen Die Fürstliche Geheime Cantzeley und Cammer Consistorium und Stifts-Regierung.*« – was heute im Einzelnen nicht mehr nachzuvollziehen ist.

Der Herzog wusste seinen Residenzpflichten nach den Anforderungen der Zeit und dennoch mit Maß zu genügen. 1661 wurde vom Königshof »*ein gut Theill zu einen schönen Lust-Garten*« umgestaltet (Moebius), wie er zu einer fürstlichen Residenz gehörte. Im Bereich des Schlossgartens gab es eine Reitbahn, zu der dann um 1670 noch eine Reithalle hinzukam (Dompropstei 1, 1905 abgebrochen). Dazu entstanden diverse Nebengebäude wie ein Jägerhof (um 1890 für den Bau des Ständehauses abgebrochen) und ein ebenfalls nicht erhaltenes »*Fürstliches Zeug-Hauß am Schlosse*« (1686). Auf dem Mühlanger an der Saale legte man einen Tiergarten an. Die Nordostbastion der Schlossbefestigung, der heute sogenannte »*Dicke Heinrich*«, wurde gegen Ende des Jahrhunderts zu einem Laboratorium für den Hofalchimisten ausgebaut. In wortreichen Inschriften äußerte sich der Stolz auf das Erreichte.

Stuckdecke im 2. Obergeschoss des Nordflügels von Johann Michael Hoppenhaupt, um 1715, 1945 zerstört

Das 18. Jahrhundert bereicherte das Schloss um erlesene Innenräume: Für den 1712 zur selbstständigen Regierung gelangenden »Geigenherzog« Moritz Wilhelm (1688 – 1731) schuf sein Hofbildhauer Johann Michael Hoppenhaupt (1685 – 1751, seit etwa 1717 zugleich sächsischer Landbaumeister) für die Wohnräume fantasievolle Stuckdecken, dazu ein graziöses Porzellankabinett in den eleganten Formen der französischen Régence. Auch eine Fassadengestaltung im Schlosshof, von der sich ein Rest am Schlosswestflügel über der Durchfahrt erhalten hat, war ihm zu verdanken (um 1720/30).

Dem Schlossgarten gab Hoppenhaupt einen wirkungsvollen Abschluss nach Norden, den von zwei Orangeriegebäuden flankierten Schlossgartensalon (begonnen 1727 unter Herzog Moritz Wilhelm, vollendet 1731 unter Herzog Heinrich). Schließlich errichtete er für die Wasserversorgung des Schlossbereichs eine neue Wasserkunst in der Oberaltenburg (1738). Im gleichen Jahr 1738 starb die Merseburger Sekundogenitur aus.

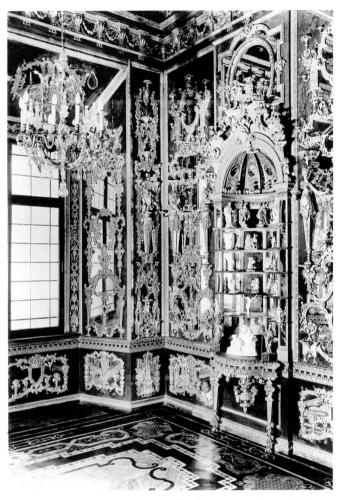

Spiegelkabinett im 2. Obergeschoss des Nordflügels, um 1715, Johann Michael
Hoppenhaupt zugeschrieben – Foto um 1930 nach der Neuaufstellung in Berlin

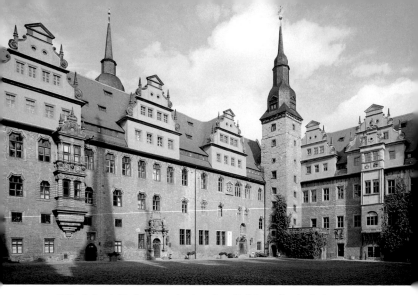

Schlosshof nach Nordosten von der ehemaligen Fußgängerpforte im Südwesten

Das Schloss nach 1738

Die beiden letzten Administratoren regierten das Hochstift wieder von Dresden aus, bis Merseburg 1815 auf dem Wiener Kongress Preußen zugeschlagen und von diesem zur Hauptstadt des gleichnamigen Regierungsbezirks seiner neugebildeten »Provinz Sachsen« gemacht wurde. Die Stände tagten zunächst im Schlossgartensalon. Ende des 19. Jahrhunderts wurde für sie neben dem Schlossgarten, an der Stelle des ehemaligen Jägerhofs, das repräsentative Ständehaus errichtet.

Das Schloss selbst war nunmehr fast ausschließlich Verwaltungsgebäude – abgesehen davon, dass im Ostflügel der erste Stock für gelegentliche Besuche des preußischen Königs zur Verfügung gehalten wurde und im Stockwerk darüber die Dienstwohnung des Regierungspräsidenten lag. Die sich ausbreitenden Behörden und Verwaltungen haben dafür gesorgt, dass die ursprünglich weit großzügigeren Räume immer weiter unterteilt wurden.

Bei tiefgreifenden Restaurierungen Ende des 19. Jahrhunderts wurde ein Großteil des bildhauerischen Schmucks durch Kopien

ersetzt und der Außenputz, auf dem noch »*Reste einer großzügigen barocken Fassadenmalerei*« (Hiecke) zu sehen waren, beseitigt.

Der Ostflügel, im Oktober 1944 durch eine Bombe getroffen, brannte im Sommer 1945 aus. Ein Projekt, ihn danach ganz abzutragen und den Schlosshof mit einer »barocken« Terrasse zur Saale hin zu öffnen, wurde glücklicherweise nicht verwirklicht. Er wurde, bei neuer Innenraumdisposition der Obergeschosse, bis 1972 weitgehend in seiner äußeren Form wiederhergestellt.

An alte Tradition anknüpfend, ist im Schloss eine Kreisverwaltung untergebracht – heute die des 2007 neu gegründeten Saalekreises. Mit dem Kulturhistorischen Museum Schloss Merseburg und der Kreismusikschule »Johann Joachim Quantz« beherbergt es zudem zwei angesehene Kultureinrichtungen des Landkreises.

Vorschlag für einen Außenrundgang Schloss und Schlossgarten

Nicht nur die Fernansichten über den Fluss oder vom Schlossgarten her und nicht nur der Gesamteindruck des großzügigen weiten Schlosshofs machen den Reiz des Merseburger Schlosses aus. Interessante Einzelheiten wollen entdeckt sein an Wappentafeln und Portalen, an den Erkern und am Schlossbrunnen, auch in den leider nur noch wenigen erhaltenen oder wiederhergestellten alten Innenräumen.

Die älteste Wappentafel ist die schon mehrfach erwähnte des Bischofs Tilo am Westflügel über der alten, vermauerten Schlosseinfahrt am Dom. Sie ist der bildgewordene politische Anspruch des Bischofs als Reichsfürst: Engel halten seinen Wappenschild, der kaiserliche Stifter steht mit den Insignien seiner Macht schützend dahinter. Um die Zeit, als er diese bronzene Wappentafel in Auftrag gab, war es Bischof Tilo fünf Jahre nach seiner Wahl zum Bischof 1471 endlich gelungen, von Kaiser Friedrich III. (1440–1493) mit den Reichsregalien belehnt zu werden (Urkunde im Wappensaal des Kapitelhauses). Er ließ sie sich 1495 auch von dessen Nachfolger, Kaiser Maximilian I. (1493–1519), ausdrücklich bestätigen. Sein Beauftragter hat dafür in Worms 400 Gulden (das jährliche

Mindestbudget für den Neubau des Domlanghauses) »*in die Ampt usgegeben und distribuirt*«.

Betritt man den **Schlosshof** durch die alte Fußgängerpforte im Winkel zwischen Dom und Schloss, kann man ihn in seiner ganzen Ausdehnung aus der ursprünglichen Perspektive entdecken: Er gehört zu den beeindruckendsten, großzügigsten Anlagen seiner Art. Die hohen Ziegeldächer des Schlosses mit ihren durchgehenden First- und Trauflinien sind durch große Zwerchhäuser mit Volutengiebeln belebt, »*die mit gutem Takt auf die langen Fronten so verteilt sind, dass sie die Symmetrie lebendig durchbrechen, aber doch nicht ganz aufheben*« (Georg Dehio).

Dem alten Eingang diagonal gegenüber steht im Winkel zwischen Ost- und Nordflügel der Haupttreppenturm, der »Kammerturm«, flankiert von einem offenen Altan, der den Gegenblick auf Domnordseite und Schlosswestflügel bietet.

Neben dem Altan hat Melchior Brenner die vermutlich vom spätgotischen Hauptportal Bischof Tilos um 1480 stammenden Wappenschilde des Bistums und der Familie v. Trotha eingefügt, als er das Portal selbst dem Neubau des Kammerturms opferte. Von seiner Formensprache kann vielleicht die nur wenig später entstandene Davidspforte links vom Turm mit ihrem im Vorhangbogen geschlossenen, reich durch Stabwerk gegliederten Gewände eine Vorstellung vermitteln. Diese verdankt ihren Namen der Sopraporte mit einer Sandsteinskulptur des alttestamentlichen Sängerkönigs auf dem Thron, skurrile Narrenfigürchen schmücken die Seitenlehnen, am Fuß sind die lateinischen Initialen eines beziehungsreichen Zitats aus Psalm 110 zu lesen: »*Der Herr sprach zu meinem Herrn: Setze dich zu meiner Rechten (bis ich deine Feinde zum Schemel deiner Füße lege).*« (Kopie 19. Jahrhundert)

Zum gleichen Bauabschnitt wie das Portal gehört die elegante Wappentafel von 1489 als »Bauinschrift« am zweiten Obergeschoss des Nordflügels. Die Baunaht verläuft zwischen Hofstube und Hauptportal.

Hervorragend das »*zierliche*« Portal zum Kammerturm: reich in den Formen, ohne aufdringlich zu sein, maßvoll in den Proportionen, mit fantasievollen Details wie den Fledermausmasken in den Portalzwickeln. Elegant fügt Brenner das unterste Treppenfenster in die Sopraporte ein, indem er gegen das dem Treppenlauf fol-

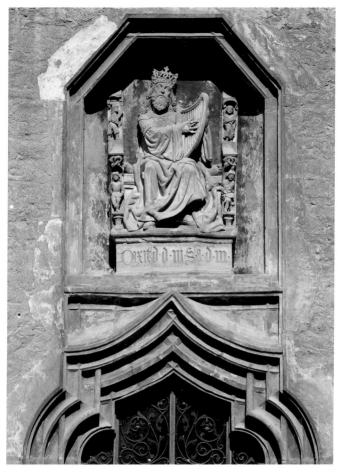

Davidspforte zum Nordflügel, Sopraporte, um 1489

gende schräge Fenstergesims einen waagerechten Fenstersturz
setzt (zur Wendeltreppe S. 87 und 107). Leider hat nicht nur dieses
Portal (eine Kopie von 1902) zu DDR-Zeiten beträchtlich unter den
Folgen der in Merseburg besonders schlimmen Luftverschmut-
zung gelitten, die damals u. a. die mit Abstand höchste Schwefel-
dioxyd-Belastung in Mitteleuropa aufwies!

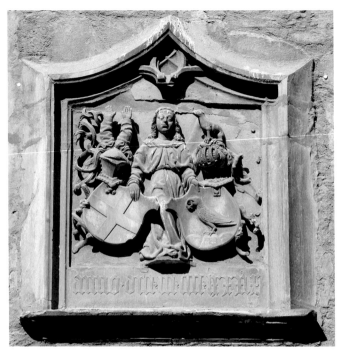

Wappentafel des Bischofs Tilo von Trotha an der Hofseite des Nordflügels, »1489«

Am Mittelerker des Ostflügels ist nur noch die Konsole mit Stütz-
rippen spätgotischer Bestand. Die Figur der Justitia im Spreng-
giebel wurde beim Wiederaufbau des Ostflügels 1967 von dem
Magdeburger Bildhauer Heinrich Apel geschaffen.

Der Schlossbrunnen ist wohl weitgehend ein Werk Melchior
Brenners: auf dem Brunnenhaus eine barocke Figurenfreigruppe,
ein Fische jagender Neptun mit dem Dreizack und drei monumen-
talen »Seepferden« – halb Ross, halb Fisch. Vor der Zerstörung des
Ostflügels bildete der Brunnen mit dem geschlossenen balkon-
artigen Übergang vom Schloss zur Herzogsempore im Dom und
mit dem von Brenner in die Fassadengestaltung des Schlosses
einbezogenen Domturm einen stimmungsvollen romantischen
Winkel, der einst auch Adolph Menzel zum Zeichnen verlockte. Von

Portal zum Kammerturm, 1606

Südöstliche Schlosshofecke vor der Zerstörung, Zeichnung von Adolph Menzel, 1888

diesem »*steinern gangk*« sind leider nur die qualitätvollen Kopfkon-
solen erhalten.

Das benachbarte Querhausportal von 1503 belegt in seiner
Verwandtschaft mit der gegenüberliegenden Davidspforte die
enge Verbindung von Bischof Tilos Schloss- und Dombau.

Schlosshauptportal am Nordflügel, 1607

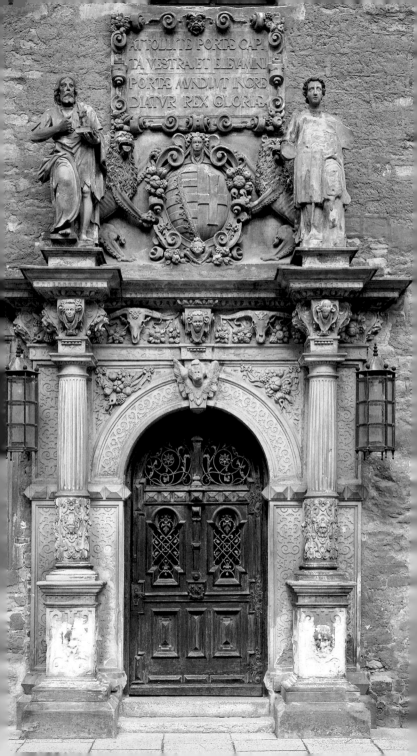

Fast ein wenig überladen wirkt dagegen das Schlosshauptportal am Nordflügel: Auf dem kräftigen Gesims stehen die Schutzheiligen des Hochstifts Johannes d. T. (wie der Großteil des Dekors Kopie Ende 19. Jahrhundert) und Laurentius (stark verwitterte Originalfigur, nur der Kopf damals neu); zwischen ihnen halten zwei Löwen ein von Bandelwerk gerahmtes Wappen, das den sächsischen Rautenkranz mit dem Merseburger Stiftskreuz vereint. Am Fries unter dem Gesims sind mit Eierstab und Stierschädeln antike Schmuckmotive aufgenommen, die Gewände üppig mit Beschlagwerk geschmückt, das Ganze bekrönt von einer großen Inschrifttafel mit einem Zitat aus Psalm 24, dem lateinischen Original für den Choral: »Macht hoch die Tür …!«

Den Hauptakzent am Nordflügel setzt der Prunkerker, ein in Stilfibeln beliebtes Vorzeigebeispiel für die deutsche Spätrenaissance. Auf einer mehrfach abgestuften, reich verzierten Konsole erhebt er sich über zwei ganz unterschiedlich gestaltete Etagen bis zu einem (später hinzugefügten) Sprenggiebel, als Dekor zum Teil Motive variierend, die auch an den beiden Portalen Verwendung fanden. Porträthaft lebensnah die beiden Gaffköpfe außen am Fries über den rustizierten Fenstern des unteren Geschosses. Lateinische Inschriften bieten Psalmsprüche und Lebensmaximen. Brenner hat den ursprünglich stark farbigen Erker bewusst asymmetrisch in die Fassade eingefügt, asymmetrisch auch zu dem ihn überragenden Zwerchgiebel.

Sind die beiden ältesten Wappen Bischof Tilos noch ganz von der späten Gotik geprägt und zeigen sich an den jüngeren im Ornament schon Renaissanceelemente, so sind die Prunkwappen-Bauinschriften seiner drei Nachfolger am Westflügel (Adolf Fürst zu Anhalt 1526, Vincenz von Schleinitz 1527, Sigismund von Lindenau 1537) hervorragende Beispiele der frühen mitteldeutschen Renaissance, die in Halle am Hof des kunstsinnigen und prachtliebenden Kardinals Albrecht ihr Zentrum hatte. Die Bildhauer dieser kleinen Meisterwerke sind bedauerlicherweise nicht zu benennen.

Die schöne, fast vollplastische Figur des Erzengels Michael (um 1510/20) neben der Durchfahrt gehörte ihrer Inschrift nach zu urteilen zu einem Portal, die Durchfahrt selbst (im 19. Jahrhundert weitgehend erneuert) trägt im Scheitel das Wappen von Bischof Vincenz.

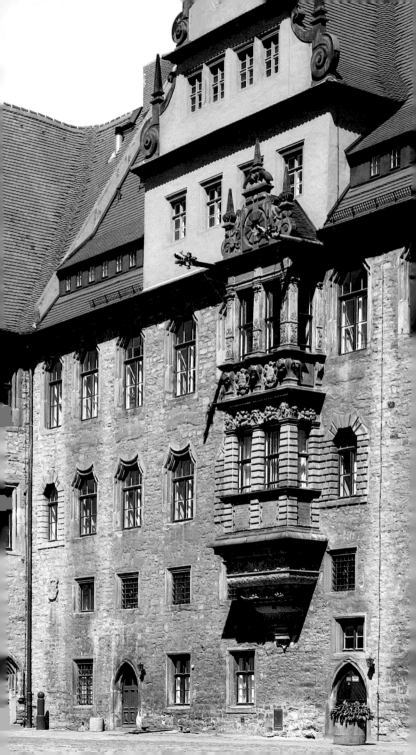

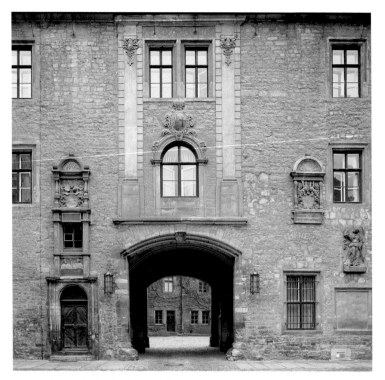

Westflügel, Hofdurchfahrt und Portal von 1537

Auf der anderen Seite verbindet die Renaissancepforte zur ehe-
maligen bischöflichen Kanzlei auf ungewöhnliche Weise Inschrift-
tafel, Heiligenrelief, Fenster und Bischofswappen zu einer lang-
gestreckten Sopraporte (1537).

Der einzige Rest einer barocken Fassadengliederung ist über
der Durchfahrt erhalten, um 1720/30 geschaffen von Johann
Michael Hoppenhaupt: aufgeputzte Lisenen mit dem für ihn typi-
schen Kapitellschmuck, das rundbogige Fenster im ersten Stock
ursprünglich eine Fenstertür, die auf einen kleinen geschwunge-
nen Huldigungsbalkon führte.

Im Vorhof steht der steinerne Vogelbauer für den berühmten
Merseburger Raben (1887), auf Betreiben von Tierfreunden um

eine zusätzlich vergrößerte Voliere erweitert, sodass den über Jahrhunderte einsamen Raben im Käfig nunmehr seit einigen Jahren zur Hafterleichterung eine Räbin begleiten darf.

Im Unterschied zu den Renaissanceportalen im Schlosshof sind die Portale der beiden Treppentürme außen an Nord- und Westflügel schlichte rundbogige Eingänge mit rustizierten Gewänden, nur über dem zum Pagenturm wurde 1605 ein Wappen angebracht.

Vom Zwinger vor der Schlossnordfront aus sind noch einmal zwei Wappen Bischof Tilos zu sehen: östlich des Treppenturms unter dem Dachgesims ein Wappenengel, ohne Inschrift, dem von 1489 an der Hofseite seiner Form nach gleichzeitig; am Nordgiebel des Ostflügels, datiert 1483, die »Bauinschrift« für die Vollendung dieses Schlossflügels; er war zunächst zweigeschossig, wurde aber noch unter Bischof Tilo um ein Geschoss erhöht; unter dem Wappen ist ein vermauertes gotisches Kreuzstockfenster erhalten, über ihm eine leere Konsole, die einst im alten Giebel eine Heiligenfigur trug.

Westflügel, Administratorenwappen über dem Portal zum Pagenturm, 1605

Schlossgarten, barocke Obelisken, Detail, um 1691

Die benachbarte runde Nordostbastion (»*Dicker Heinrich*«) wurde 1693 ausgebaut zum Laboratorium des Hof-Alchimisten – sie war sozusagen das älteste Labor der Chemiestadt Merseburg. Reste der mittelalterlichen Schildmauer mit Schießscharten sind beidseits der Bastion in unterschiedlicher Höhe erhalten.

Durch sie führt das barocke Schlosstor über die Schlossgrabenbrücke in den **Schlossgarten**. Ursprünglich eine barocke Anlage mit den für die Zeit typischen ornamentalen Parterres, wurde er im 19. Jahrhundert nach einem Entwurf des großen preußischen Gartengestalters Peter Joseph Lenné zum englischen Landschaftspark mit verschlungenen Wegen gründlich ummodelliert, im 20. Jahrhundert schließlich in mehreren Schritten zu einem nunmehr in seinem Wegesystem strikt rechtwinklig ausgerichteten offenen Park rückgeformt.

Geblieben sind von der spätbarocken Anlage allein die der beiden ihn seitlich begleitenden Kastanienalleen und zwei barocke Obeliskenpaare, zu Anfang der 1690er Jahre für die beiden ersten Herzogspaare Christian I. und Christiane sowie Christian II. und Erdmuth Dorothea aufgerichtet, vermutlich aus der Werkstatt von Michael Hoppenhaupt.

Auf sie richtete Johann Michael Hoppenhaupt 1727 die Seitenrisalite seines Salongebäudes aus. Ursprünglich symmetrisch von zwei kleinen Orangerien flankiert, bildet es die nördliche Garten-

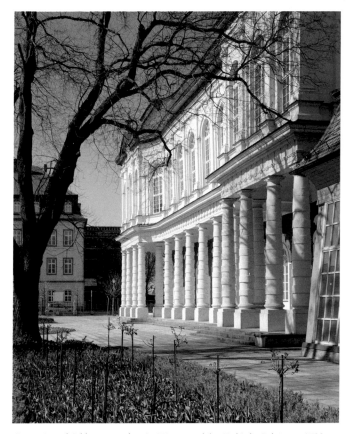

Orangerie und Schlossgartensalon, im Hintergrund das Zech'sche Palais von 1782

front gegenüber dem Schloss: ein repräsentativer Bau von 13 über beide Geschosse geführten Achsen, das Erdgeschoss zurückgesetzt hinter einer stattlichen Kolonnade auf dreistufigem Podest, die dahinter liegende Sala terrena und ihre Nebenräume ehedem mit großen rundbogigen Fenstertüren zum Park geöffnet, einst mit Standbildern römischer Gottheiten und anderen Skulpturen geschmückt.

Drei Denkmale aus neuerer Zeit sind zu erwähnen: Ein bronzenes Reiterstandbild von Louis Tuaillon (1913) für König Friedrich

Skizze des Schlossgartensalons auf einem Medaillenentwurf für Herzog Heinrich, Johann Michael Hoppenhaupt zugeschrieben, 1731

Wilhelm III., unter dem Merseburg preußisch wurde, eine von den Merseburgern gestiftete Bronzebüste von Christian Daniel Rauch 1825 (Kopie, das Original im Museum) für seinen ersten Militärgouverneur im Merseburger Schloss, Kleist v. Nollendorf, schließlich ein in den Schlossgarten umgesetztes Eisernes Kreuz aus dem Jahr 1816, das an die Leipziger Völkerschlacht erinnert.

Unmittelbar an den Schlossgarten grenzt das historistische Ständehaus. Neben der gläsernen Jugendstilkuppel über dem Foyer lohnt ein Blick in den großen Sitzungssaal mit Historienmalerei von Hugo Vogel (1900) aus der Geschichte der preußischen Provinz Sachsen, deren Provinziallandtag hier bis 1933 tagte. Und schließlich gibt es vom Turmumgang interessante Ausblicke – nicht nur auf Dom und Schloss.

Die Innenräume und das Kulturhistorische Museum Schloss Merseburg

Als erstes sollte man sich die berühmte Wendeltreppe im Kammerturm anschauen: Mit ihren fantasievoll ornamentierten Stufenuntersichten (und übrigens auch von der Bauorganisation her, siehe S. 82 f.) ist sie ein Kabinettstück des Freiberger Bildhauers und verantwortlichen Werkmeisters und Poliers Simon Hoffmann. Sie ist zugleich eine gesellschaftliche Stufenleiter – vom Steinmetzmeister selbst mit seinem Meisterzeichen (ganz unten) über alle Domherren mit ihren Wappen von den »minores« bis ganz oben zum Propst (der sogar mit einem Porträtrelief). Darüber schwebt als Gewölbeschlussstein das Wappen des herzoglichen Administrators und Bauherrn. Sozusagen in der Zwischenzone, an einer Rippenkonsole des feingliedrigen Sterngewölbes, hat sich der Architekt mit Meisterzeichen und Monogramm verewigt: »MB – BM« (Melchior Brenner – Baumeister). Auch dieses Gewölbe zeigt in meisterhafter Vollendung Spätgotisches der Spätrenaissance anverwandelt: Nur an den Rippenprofilen ist zu erkennen, dass es sich nicht mehr um ein Gewölbe aus spätgotischer Zeit handelt.

Wendeltreppe im Kammerturm, Dekor von Simon Hoffmann, 1606

Links: Hofstube im Nordflügel, spätgotischer Mittelpfeiler mit Prophetenbüsten, um 1485. Rechts: Spätrenaissancetür zur Hofstube nach der Freilegung

Der bedeutendste Innenraum des Schlosses ist die bereits mehrfach erwähnte ehemalige Hofstube im Erdgeschoss des Nordflügels (siehe S. 85). Seit ihrer Wiederherstellung in den 1990er Jahren dient sie dem Museum vor allem als Vortrags- und Kammerkonzertsaal von hervorragender Akustik. Die flache, einst farbige Stülpdecke wird von einem kräftigen Balkenunterzug getragen, der in der Mitte auf einem quadratischen Holzpfeiler mit dem Wappen Bischof Tilos von Trotha ruht. Die Knaggen enden in geschnitzten Büsten alttestamentlicher Propheten, unter ihnen Moses und Jonas, den der große Fisch an Land bringt. In der Ostwand konnte jüngst das spätgotische Kielbogenportal freigelegt werden, das wie die inneren Fenstergewände auf der Hofseite eine Graufassung aufwies (die originalen äußeren Fenstergewände sind bedauerlicherweise vor der Mitte des 19. Jahrhunderts durch einfache

ungegliederte Sandsteineinfassungen ersetzt worden; die runden Baumstämme [der östliche 1809 d.] sind »Angststützen« zur Deckensicherung, seit in den Obergeschossen Zwischenwände eingezogen wurden).

Im Geschoss darüber sind noch große Teile der bei der Brenner'schen Schlosserneuerung eingezogenen Balkendecke erhalten – mit originaler Bemalung leider nur noch wenige. Die Decke der westlich angrenzenden ehemaligen Galerie zur Gartenseite hin war ursprünglich mit Schablonenmalerei geschmückt, die zum Hof hin gelegenen Räume haben zum Teil noch barocke Stuckdecken. Auch im ersten Dachgeschoss des Nordflügels sind noch einige Räume mit farbigen Spätrenaissancedecken (darunter eine jüngst freigelegte Jagddecke um 1610) oder mit barocker Stuckdecke erhalten geblieben.

Das Erdgeschoss besitzt außer der »Hofstube« mit ihrer Holzdecke und dem nachträglich mit einer Rundtonne abgemauerten großen Küchenkamin durchgängig Kreuzgratgewölbe. Nicht immer ist sicher zu entscheiden, inwieweit sie noch vom spätgotischen Bau, inwieweit von der Brenner'schen Erneuerung stammen. Im Unterschied zu den spätgotischen weisen Letztere in der Regel, wie die Gewölbe des Mezzaningeschosses im westlichen Teil des

Jagddecke im ersten Dachgeschoss des Nordflügels, Detail, um 1610

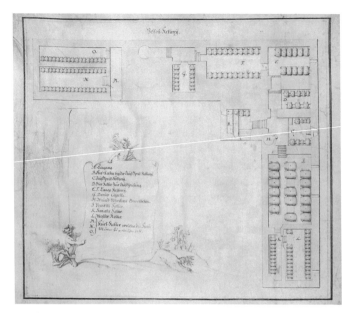

Barocker Grundriss der Schlosskeller in Ost- und Nordflügel, um 1730

Nordflügels, scharf ausgezogene, sich jeweils in der Gewölbemitte durchschneidende Grate auf.

Die Kellergewölbe im Ost- und im östlichen Teil des Nordflügels stammen aus verschiedenen spätgotischen Bauabschnitten. Sie wurden dem Bau nachträglich eingefügt, abzulesen z. B. an der Trennwand zwischen Nord- und Ostflügel, die deutlich als Teil des Fundaments von Bischof Tilos Schlossostflügel zu erkennen ist (der Durchgang zum Nordflügel zeigt am Wappen von Bischof Sigismunds die Jahreszahl »1537«).

In der Herzogszeit dienten die Kellergewölbe als »*Schloß-Kellerey*«, ein sorgfältig auf Pergament gezeichneter Grundriss mit einer schwungvollen Vignette, im Landesarchiv Merseburg aufbewahrt, zeigt ihre Nutzung bis ins Detail. Das dort eingetragene kleine runde Gelass neben dem Eingang zum großen zweischiffigen Gewölbe des Ostflügels erwies sich als der Rest einer Wendeltreppe, die vor Anlage der Außentreppe die innere Verbindung zu den Kellergewölben herstellte.

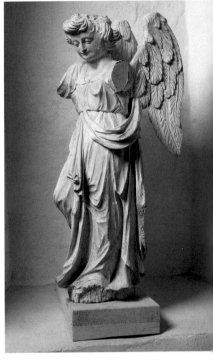

Links: Kellerdurchgang vom Ost- zum Nordflügel mit Wappen des Bischofs Sigismund von Lindenau, »1537«, Blick in den Archäologiekeller des Museums mit Keramikschauwand. Rechts: Johann Heinrich Agner d. Ä., Torso des Taufengels aus der Neumarktkirche, 1730

Heute dienen die Keller dem seit 1966 im Schloss untergebrachten, 1906 vom Merseburger Altertumsverein gegründeten **Museum** für seine Dauerausstellung von der Vorgeschichte bis zum Ende der Romanik. Der Archäologiekeller präsentiert in einer bemerkenswerten Schauwand die Formentwicklung der vor- und frühgeschichtlichen Keramik anhand von Originalfunden aus der Region. Daneben sind es vor allem im ersten Obergeschoss Werke der Meisterwerkstätten Trothe, Hoppenhaupt und Agner aus dem endlich wiederentdeckten Barock in Merseburg, die die Bedeutung des Merseburger Museums ausmachen. Hervorzuheben ist der kostbare Merseburger Medaillenkabinettschrank (um 1715), der

Links: Medaillenkabinettschrank, Johann Michael Hoppenhaupt zugeschrieben, um 1715. Rechts: Christian Trothe, Pfeilerfigur des Todes von einem Tor im Merseburger Stadtfriedhof, 1727

dem Merseburger Hofbildhauer Johann Michael Hoppenhaupt (1685–1751) zugeschrieben wird, und die großartigen Stein- und Holzstatuen des Merseburger Bildhauers und Bürgermeisters Christian Trothe (1676–1732), von ihm vor allem die Portalfiguren »Tod und Totengräber« vom Merseburger Stadtfriedhof: »*Selten ist der Gedanke an die Vergänglichkeit des Irdischen so realistisch und doch so monumental gestaltet worden*« (Hermann Giesau). Unerbittlich, ein Knochenmann mit der Sense, gehüllt in ein Leichentuch, begegnet der Tod dem Trauernden, der den Friedhof betritt – dem vom Grab Zurückkehrenden aber zum Trost zeigt der Künstler hoch über Wolken, in die er des Leichentuchs Kehrseite verwandelt, der Auferstehung goldene Sonne.

ANHANG

Daten zu Burg, Dom und Schloss

um 800	Karolingisches Kastell mit Martinskapelle
um 906 ff.	Heinrich I. erwirbt Merseburg und baut seine Residenz auf; erste bezeugte Ummauerung
931	Weihe der steinernen Johannes-Kirche Heinrichs I.
968	Bistumsgründung
1015–21	Dombau Bischof Thietmars
um 1040	Erneuerung des Chors mit Krypta und runden Chorbegleittürmen
um 1225–1240	Spätromanische Domerneuerung Bischof Ekkehards
um 1260	Neues Bischofsschloss nördlich des Doms; Ausbau der Befestigung; neues inneres Burgtor mit Marienkapelle
um 1430	Erweiterung und Verstärkung der Burgbefestigung
um 1440	Erneuerung der Domtürme
um 1470	Instandsetzung des Domkreuzgangs; der nördliche Querhausarm, die »Bischofskapelle« wird Grabkapelle des Bischofs
um 1470–1510	Bischof Tilos »neues gewaltiges Schloss« (Brotuff): um 1470 erste Arbeiten am »Torhaus« im heutigen Westflügel; um 1480–1483 Ostflügel; 1489 östlicher Teil des Nordflügels; um 1505/10 Aufstockung des Torhauses
um 1505–1509	Kapitelhaus
1510–1517	Domerneuerung mit neuem Langhaus: 1510 Finanzierungsabkommen und Baubeginn; 1514 unter Dach; bis 1516 Einwölbung; 1517 Weihe
um 1525–1537	Fortführung der Arbeiten am Schloss: Westflügel und westlicher Teil des Nordflügels, neue Nebengebäude (Vorschloss)
1536/37	Erneuerung der Domvorhalle als »Heinrichkapelle« und Bischofsgrablege; unter dem Reichswappen, das Gewölbe von Johann Mostel, »pollirer von Basel«
1605–1608	Das Spätrenaissanceschloss: 1604 Bauentwurf Melchior Brenners mit Modell vom Stiftstag genehmigt; 1605 Baubeginn an Ost- und Westflügel mit Pagenturm; 1606 Kammerturm am Ostflügel mit Portal und Wendeltreppe; 1607 Kammerturm vollendet, Nordflügel im Bau; 1608 Nordflügel mit Hauptportal, Prunkerker und Konditorturm vollendet
1653–1738	Das Schloss als barocke Residenz der Herzöge von Sachsen-Merseburg, der Dom Hofkirche

Maße

Burg

Größte Nord-Süd-Ausdehnung (Bastion Königstor bis Hohe Mauer Obere Burgstraße)	ca. 330 m
Größte Ost-West-Ausdehnung (»Dicker Heinrich« bis Schwarze Bastion)	ca. 220 m
Ummauerte Fläche	ca. 5 Hektar

Dom

Äußere Gesamtlänge	72,60 m
Äußere Breite des Querhauses	32,00 m
Breite der Westfront	23,50 m
Chorbreite innen	9,80 m
Langhaus innen	27,60 m × 21,50 m
Gewölbehöhe Chor	17,25 m
Gewölbehöhe Querhaus	16,80 m
Gewölbehöhe Langhaus	15,60 m
Höhe der Westtürme	54,30 m

Schloss

Länge der Saalfront	60,30 m (bis 1605 nur 47 m)
Länge der Gartenfront	83,60 m
Schlosshof Nordflügel zu Westflügel	52,90 × 41,70 m
Traufhöhe Ostflügel zur Hofseite	13,90 m
Firsthöhe Ostflügel	24,10 m
Höhe des Kammerturms	ca. 48,50 m

Baukosten

Spätgotische Domerneuerung 1510–1517

vereinbartes Jahresbudget für den Bau: 400 Gulden (in unbekannter Höhe deutlich überschritten, Gesamtausgaben für den Bau nicht unter 5000 Gulden)

Spätrenaissanceschloss 1605–1608

geplant lt. Voranschlag 1604: 20 523 Gulden, 15 Groschen, 6 Heller
Rechnungsabschluss 1608: 42 957 Gulden, 20 Groschen, 1 Heller

Die Aufenthalte deutscher Könige in der Pfalz Merseburg

Ergänzungen nach Ehlers, 2005, S. 10 ff.

Belegt sind 87 mehr oder weniger lange Königsaufenthalte von Kaiser Otto I. an, zu einem großen Teil mit Hoftagen verbunden; hinzuzurechnen wären die Aufenthalte Heinrichs I., die aber alle nicht durch Quellen zu belegen sind.

Heinrich I. (919–936)	Beginnend mit seiner Eheschließung um 906 mit Hatheburch etliche Aufenthalte zu vermuten, in seiner Königszeit wahrscheinlich zumindest 931 (zu Himmelfahrt Weihe der Johanneskirche in der Pfalz) und 933 (Aufenthalt nach der Ungarnschlacht)
Otto I. (936–973)	939 April/Mai: Belagerung und Einnahme Merseburgs; 952 Juni; 965 August (am Laurentiustag: 10. Jahrestag der Schlacht auf dem Lechfeld); 973 Mai (Himmelfahrt)
Otto II. (973–983)	974 Mai
Otto III. (973/95–1002)	986 Mai; 988 August; 991 Mai; 991 September; 992 Juni; 993 Juli: Hoftag?; 997 Mai: Sammlung des Heeres gegen die Liutizen
Heinrich II. (1002–1024)	1002 Juli: Umritt, Hoftag, Nachwahl durch die Sachsen; 1003 Mai (Himmelfahrt); 1004 Anfang Februar: Hoftag, Wiederherstellung des Bistums Merseburg, Kriegszug gegen Polen; 1004 Ende Februar: Rückkehr vom Kriegszug gegen Polen; 1004 August: Sammlung des Heeres gegen Polen; 1004 November: Rückkehr vom Kriegszug gegen Polen; 1006 Januar; 1006 März; 1006 Dezember; 1008 April (Ostern); 1009 Juni (Pfingsten): Hoftag; 1010 Juli; 1010 September: Aufenthalt, um sich auszukurieren; 1012 Januar: Hoftag?, Erlass eines fünfjährigen Landfriedens für Sachsen; 1012 Juni (Pfingsten); 1012 September/Oktober: Hoftag?, längerer Aufenthalt; 1013 Januar; 1013 Mai (Pfingsten): Hoftag mit Festkrönung, Friedensschluss mit Polen; 1013 September; 1014 November; 1015 April (Ostern): Hoftag; 1015 Oktober; 1017 Februar: Hoftag; 1017 Oktober; 1019 April (Ostern); 1021 April (Ostern): Hoftag, »zu dem alle Fürsten Europas zusammenströmten« (Ann. Quedlbg.); 1021 Oktober: Domweihe; 1023 April (Ostern): Hoftag mit großer Beteiligung
Konrad II. (1024–1039)	1025 Februar: Umritt; 1030 Mai/Juni (Pfingsten): Hoftag; 1032 Juni (Pfingsten): Hoftag(?); 1033 Juni/Juli (Peter u. Paul): Hoftag, Friedensschluss mit Polen
Heinrich III. (1039–1056)	1042 Juni 29 (Peter u. Paul): Domweihe; 1043 Juni; 1044 August; 1046 Juni (Joh. d. T.): Hoftag; 1049 März (Ostern): Hoftag(?); 1050 Juli/August; 1053 April (Ostern): Hoftag

Heinrich IV. (1056–1106)	1057 Juni/Juli (Peter und Paul): Hoftag für Sachsen; 1058 April (Ostern?); 1061 Mai (Pfingsten): Hoftag; 1069 Oktober: Hoftag; 1070 Mai (Pfingsten); 1071 Oktober
Rudolf v. Schwaben (Gegenkönig 1077–1080)	1077 Juni (Peter und Paul): Hoftag; 1080 Oktober: Tod, Beisetzung im Dom
Heinrich V. (1105–1125)	1105 Mai (Pfingsten); 1107 August: Hoftag?; 1108 Mai (Pfingsten): Hoftag; 1112 Januar
Lothar III. (1125–1137)	1127 Mai (Pfingsten): Hoftag?; 1128 Mai (Ostern): Festkrönung, Hoftag; 1134 Juni (Pfingsten): Hoftag; 1135 August (Laurentius, Mariä Himmelfahrt): Festkrönung, Hoftag mit großer internationaler Beteiligung; 1136 Mai (Pfingsten): Hoftag
Konrad III. (1138–1152)	1143 Februar; 1144 November; 1150 Mai: Hoftag vorgesehen, aber vielleicht nicht zustandegekommen
Friedrich I. Barbarossa (1152–1190)	1152 Mai (Pfingsten): Umritt, Hoftag; 1171 Dezember; 1172: Hoftag nach Rückkehr vom Kriegszug gegen Polen (?); 1174 Februar; 1181 Dezember (Weihnachten); 1182 Dezember (Weihnachten?): Hoftag
Heinrich VI. (1189/90–1197)	1189 Oktober: Hoftag; 1192 Dezember
Otto IV. (1198/1208–1218)	1203 August: Hoftag, Krönung Ottokars zum König von Böhmen; 1209 Mai (Himmelfahrt); 1213 August; 1217 Dezember (Weihnachten)
Friedrich II. (1211–1250)	1213 August; 1213 September: Hoftag »cum paucis« (»mit Wenigen«)
Wilhelm v. Holland (1247–1256)	1252 April
Albrecht I. (1298–1308)	1302 Januar (Sebastian): Hoftag (?)

Die Merseburger Bischöfe

968–970	Boso	1057–1062	Offo
971–981	Giselher	1063	Günther
1004–1009	Wigbert	1063–1093	Werner
1009–1018	Thietmar	1097–1112	Albuin
1019–1036	Bruno	1113–1116	Gerhard
1036–1050	Hunold	1118–1126	Arnold
1050–1053	Elberich	1126–1137	Meyngot
1053–1057	Ezelin I.	1138–1143	Ezelin II.

1144–1152	Reinhard	1384–1394	Heinrich V.
1152–1170	Johannes I.		v. Stolberg
1170–1201	Eberhard	1394–1403	Heinrich VI.,
1204–1215	Dietrich		Schutzmeister
1215/16–1240	Ekkehard		v. Orlamünde
1240–1244	Rudolf v. Webau	1403–1406	Otto v. Honstein
1244–1265	Heinrich I. v. Wahren	1407–1411	Walter v. Kökeritz
1265	Albert v. Borna	1411–1431	Nikolaus Lubich
1265–1282	Friedrich I. v. Torgau	1431–1463	Johannes II. Bose
1283–1301	Heinrich II.	1463–1466	Johannes III.
	v. Ammendorf		v. Werder
1301–1319	Heinrich III.	1466–1514	Tilo v. Trotha
	v. Pach, gen. Kint	1514–1526	Adolf Fürst zu
1320–1341	Gebhard		Anhalt
	v. Schraplau	1526–1535	Vinzenz v. Schleinitz
1341–1357	Heinrich IV.	1535–1544	Sigismund
	v. Stolberg		v. Lindenau
1357–1382	Friedrich II. v. Hoym	1549–1561	Michael Helding,
1382–1384	Burkhard		gen. Sidonius
	v. Querfurt		

Die kursächsischen Bistumsadministratoren

1544–1549	Hz. Augustus, ab 1545 mit Georg Fürst v. Anhalt als geistlichem Beirat
1561–1565	Hz. Alexander (unter Vormundschaft)
1565–1586	Kurf. Augustus
1586–1591	Kurf. Christian I.
1592–1656	Hz. Johann Georg I. (bis 1603 unter Vormundschaft, 1611 Kurf.)
1656–1691	Hz. Christian I. v. Sachsen-Merseburg (Anwartschaft 1650, seit 1653 in Merseburg residierend)
1691–1694	Hz. Christian II. v. Sachsen-Merseburg
1694–1731	Hz. Moritz Wilhelm v. Sachsen-Merseburg (bis 1712 unter Vormundschaft)
1731–1738	Hz. Heinrich v. Sachsen-Merseburg
1738–1763	Kurf. Friedrich August II. v. Sachsen, zugleich als August III. Kg. v. Polen
1763–1815	Kurf. Friedrich August III., ab 1806 Kg. v. Sachsen

QUELLEN UND WEITER-
FÜHRENDE LITERATUR

Quellen

Urkundenbuch des Hochstifts Merseburg. I. Teil (962–1357). Bearbeitet v. Paul Kehr. Halle 1899 (Geschichtsquellen der Prov. Sachsen u. angrenzender Gebiete, 36).

Thietmar von Merseburg: Chronik. Herausgegeben, neu übertragen u. erläutert v. Werner Trillmich. Berlin o. J. (Ausgewählte Quellen zur deutschen Geschichte des Mittelalters. Frh. v. Stein-Gedächtnisausgabe, Bd. IX).

Die Merseburger Bischofschronik. Übersetzt u. mit Anmerkungen versehen v. Otto Rademacher. Merseburg 1903–1908.

Brotuff, Ernst: Chronica und Antiquitates des alten Keiserlichen Stiffts, der Römischen Burg, Colonia und Stadt Marsburg… 2., überarbeitete Aufl. Leipzig 1557.

Voccius, Christian: Geschichte der Kirche im Stift Merseburg seit der Einführung des Evangeliums… übersetzt u. herausgegeben v. O(tto) Rademacher. Merseburg 1913 (Merseburger Chroniken I).

Moebius, Georg: Neue Merseburgische Chronica … 1668. Nebst der Fortsetzung von G. L. Präger bis 1760. Merseburg 1914 (Merseburger Chroniken II).

Vulpius, Johannes: Megalurgia Martisburgica, Das ist Fürtrefflgkeit der Stadt Märseburg. Nach ihren alten und jetzigen Zustande … Quedlinburg/Aschersleben 1700.

Archivalien im Staatsarchiv Dresden, im Landesarchiv Merseburg und im Landesamt für Denkmalpflege Sachsen-Anhalt in Halle.

Literatur (Chronologische Auswahl)

Beschreibende Darstellung der älteren Bau- und Kunstdenkmäler des Kreises Merseburg. Unter Mitwirkung v. Heinrich Otte bearb. v. Johannes Burkhardt u. Otto Küstermann. Halle 1883.

Rademacher, Otto: Der Dom zu Merseburg. Nach geschichtlichen Quellen bearbeitet. Merseburg 1909.

Haesler, Friedrich: Der Merseburger Dom des Jahres 1015. Halle 1932 (Studien zur Thüringisch-Sächsischen Kunstgeschichte, 3. Heft).

Günzel, Richard: Die Domfreiheit zu Merseburg um die Mitte des 17. Jahrhunderts. Merseburg 1930.

Dom und Schloß zu Merseburg. Auf Grund der Ergebnisse des ersten kunstgeschichtlichen Schulungslagers in Halle 1934 bearbeitet von Hermann Deckert. Burg bei Magdeburg 1935.

Schubert, Ernst, und Peter Ramm: Die Inschriften der Stadt Merseburg. Berlin/Stuttgart 1968 (Die Deutschen Inschriften, 11. Bd., Berliner Reihe, 4. Bd.).

Ramm, Peter: Der Merseburger Dom. Seine Baugeschichte nach den Quellen. Mit einem Beitrag von Hans-Joachim Krause: Die spätgotischen Steinmetzzeichen des Doms und der Klausurgebäude. 2., unv. Aufl. Weimar 1978.

Ramm, Peter: Barock in Merseburg. Johann Michael Hoppenhaupt (1685 bis 1751) und seine Zeit. Katalog zur Gedenkausstellung im Museum Merseburg (Merseburger Land, Sonderheft 22). Merseburg (ohne Jahr).

Ramm, Peter: Der Dom zu Merseburg (Reihe Merseburger Land – Beiträge zu Geschichte und Kultur, Hg. Kulturhistorisches Museum Merseburg). 3., dg. Aufl. mit neuen Abbildungen. Merseburg 1993.

Ramm, Peter: Pfalz und Schloß zu Merseburg (Reihe Merseburger Land – Beiträge zu Geschichte und Kultur, Hg. Kulturhistorisches Museum Merseburg), 3., dg. u. neu illustrierte Aufl. Dössel 1997.

Forschungen zum Merseburger Dom. Ergebnisse eines Arbeitsprojektes im Rahmen des Graduiertenkollegs Kunstwissenschaft – Bauforschung – Denkmalpflege. Hg. v. Wolfgang Wolters und Achim Hubel, bearb. v. Achim Hubel, Martin Gaier und Claudia Mohn. Halle 2000. Darin insbesondere: Philip S. C. Caston: Das Südportal im Langhaus (S. 99 – 107); Christian Dümler, Katarina Papajanni: Die Lettnerwand (S. 35 – 44); Thomas Eißing: Das Dachwerk (S. 25 – 34); Alexandra Fink und andere: Der Kreuzgang (S. 83 – 98).

Ramm, Peter: Merseburg in romanischer Zeit. Königspfalz – Bischofssitz – Stadt (Merseburger Land. Schriften zu Geschichte und Kultur der Region, Neue Reihe H. 1), Merseburg 2003.

»Zwischen Kathedrale und Welt – 1000 Jahre Domkapitel Merseburg« – Katalog, hg. v. Karin Heise, Holger Kunde und Helge Wittmann, Gesamtredaktion Uwe John. Petersberg 2004.

»Zwischen Kathedrale und Welt – 1000 Jahre Domkapitel Merseburg« – Aufsätze, hg. v. Holger Kunde, Andreas Ranft, Arno Sames und Helge Wittmann, Gesamtredaktion Uwe John. Petersberg 2005. Darin insbesondere: Peter Ramm: Zur Baugeschichte von Dom und Schloß Merseburg im späten Mittelalter (S. 171 – 204); Iris Ritschel: Cranachunabhängige Retabelgemälde am Bischofssitz. Zeugnisse der sakralen Tafelmalerei im Bistum Merseburg zwischen 1470 und 1520 (S. 249 – 265); Reinhard Schmitt: Das Merseburger Kapitelhaus. Neue Ergebnisse nach bauhistorischen und archivalischen Forschungen (S. 225 – 248).

»Barocke Fürstenresidenzen an Saale, Unstrut und Elster«. Hg. v. Museumsverband ›Die fünf Ungleichen e. V.‹ u. Museum Schloss Moritzburg Zeitz, Gesamtredaktion Joachim Säckl u. Karin Heise. Petersberg 2007. Darin zu Sachsen-Merseburg die Beiträge: Joachim Säckl: Sachsen-Merseburg, Territorium – Hoheit – Dynastie (S. 179 – 207); Peter Ramm: Bildhauer des Barock im herzoglichen Merseburg (S. 248 – 263); Katalog der Barockausstellung im Kulturhistorischen Museum Schloss Merseburg (S. 208 – 247).

Ramm, Peter, und Markus Cottin: Zwei Baurechnungen des 16. Jahrhunderts im Merseburger Domstiftsarchiv: Fragment der Dombaurechnung für das Rechnungsjahr 1512/13 und Rechnung für den Neubau des Choralistengebäudes am Kreuzgang 1532. Veröffentlichung in Vorbereitung.

Abbildung Umschlagvorderseite:
Dom und Schloss von Nordwesten vom Ständehausturm aus gesehen

Abbildung vorderer Umschlag innen:
Merseburger Zaubersprüche, Fulda, 2. Drittel 10. Jh., Domstiftsbibliothek Merseburg

Abbildung Umschlagrückseite:
Rabenwappen Bischof Tilos von Trotha, Domvorhalle, um 1500

Frontispiz:
Kapitelsiegel

Abbildungsnachweis:
Sämtliche Aufnahmen Gerd Schütze, Halle/Saale
mit Ausnahme von
Frontispiz, S. 29, 49, 52, 68, Rückseite: Peter Ramm, Merseburg
S. 2: Landes- und Universitäts-Bibliothek Sachsen-Anhalt Halle
S. 4, 11, 83, 90: Kulturhistorisches Museum Schloss Merseburg
S. 12, 31, 62, 101, 109: Peter Wölk, Merseburg
S. 15, 40, 41, 45, 47, 50, 57, 58, 65, 69, 71, 72, 73: Bildarchiv der Vereinigten Domstifter zu Merseburg und Naumburg und des Kollegiatstifts Zeitz
S. 19: Hans-Heinrich Meißner, Merseburg
S. 61: Peter Oehlmann, Berlin
S. 66 (Rüstkammer), 106 (Münzkabinett, Foto: Arnold):
Sächsische Kunstsammlungen Dresden
S. 91 (Kunstgewerbemuseum), 98 (Kupferstichkabinett):
Staatliche Museen zu Berlin © Bildarchiv Preußischer Kulturbesitz bpk
S. 107, 112 (li.): Jochen Ehmke, Halle
S. 110: Landeshauptarchiv Sachsen-Anhalt, Abt. Merseburg

Reihengestaltung:
Margret Russer, München

Lektorat, Layout und Herstellung:
Miriam Heymann und Edgar Endl

Lithos:
Lanarepro, Lana (Südtirol)

Druck und Bindung:
F&W Mediencenter, Kienberg

Bibliografische Information der Deutschen Bibliothek
Die Deutsche Bibliothek verzeichnet diese Publikation in der Deutschen Nationalbibliografie; detaillierte bibliografische Daten sind im Internet über http://dnb.ddb.de abrufbar

ISBN 978-3-422-02155-6
© 2008 Deutscher Kunstverlag GmbH München Berlin